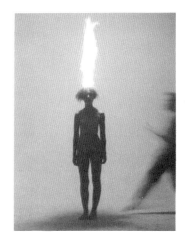

JANA STERBAK

States of Being

Corps à corps

Diana Nemiroff

JANA
STERBAK

States of Being

Corps à corps

National Gallery of Canada

Musée des beaux-arts du Canada

Ottawa

Cover

Cone on Hand, 1979
(rephotographed
1990), silver gelatin
print. Collection of
the artist

Couverture

Cône sur la main, 1979
(rephotographié en
1990), épreuve à la
gélatine argentique.
Collection de l'artiste

Frontispiece
Artist as a Combustible,
1986, 30-second
performance

Frontispice
L'artiste-combustible,
1986, performance
d'une durée de
30 secondes

Published in conjunction with the exhibition
Jana Sterbak: States of Being, organized by the
National Gallery of Canada and presented in
Ottawa from 8 March to 20 May 1991.

Catalogue produced by the Publications
Division of the National Gallery of Canada.
Chief of Publications: Serge Thériault
Editors: Usher Caplan and Claire Rochon
Picture Editors: Colleen Evans and
Joanne Larocque-Poirier
Production Manager: Jean-Guy Bergeron

Designed by Judith Poirier, Montreal.
Printed on Warren Cameo paper
by Tri-Graphic, Ottawa.
Typeset in Franklin Gothic and Garamond
by Aubut & Associates, Ltd., Ottawa.
Film by Chromascan, Ottawa.

Copyright © National Gallery of Canada,
Ottawa, 1991

Available from your local bookseller or from
The Bookstore, National Gallery of Canada,
380 Sussex Drive, Box 427, Station A, Ottawa
K1N 9N4

PRINTED IN CANADA

Canadian Cataloguing in Publication Data

Nemiroff, Diana.
Jana Sterbak: States of Being = Corps à corps.
ISBN 0-88884-616-9

Text in English and in French.
Includes bibliographical references.
Prepared with the participation of Milena
Kalinovska.
1. Sterbak, Jana – Exhibitions.
I. Kalinovska, Milena. II. National Gallery
of Canada. III. Title.

N6549 S73 A4 1991 709'.2
CIP 91-099150-2E

Publié à l'occasion de l'exposition **Jana Sterbak:
Corps à corps**, organisée par le Musée des
beaux-arts du Canada et présentée à Ottawa du
8 mars au 20 mai 1991.

Ce catalogue a été produit par le Service des
publications du Musée des beaux-arts du Canada.
Chef du Service des publications: Serge Thériault
Révision: Claire Rochon et Usher Caplan
Documentation iconographique: Colleen Evans et
Joanne Larocque-Poirier
Gérant de production: Jean-Guy Bergeron

Ouvrage imprimé sur Warren Cameo sur les
presses de l'imprimerie Tri-Graphic, Ottawa,
d'après les maquettes de Judith Poirier, Montréal.
Texte composé en Franklin Gothic et en
Garamond par Aubut & Associates Ltd., Ottawa.
Photogravure par Chromascan, Ottawa.

Copyright © Musée des beaux-arts du Canada,
Ottawa, 1991

Disponible chez votre libraire ou en vente à la
Librairie du Musée des beaux-arts du Canada,
380, promenade Sussex, C.P. 427, succursale A,
Ottawa, K1N 9N4.

IMPRIMÉ AU CANADA

Données de catalogage avant publication
(Canada)

Nemiroff, Diana.
Jana Sterbak: States of Being = Corps à corps.
ISBN 0-88884-616-9

Texte en français et en anglais.
Comprend des références bibliogr.
Préparé avec la coopération de
Milena Kalinovska.
1. Sterbak, Jana – Expositions.
I. Kalinovska, Milena. II. Musée des beaux-arts
du Canada. III. Titre.

N6549 S73 A4 1991 709'.2
CIP 91-099150-2F

Contents

Sommaire

The National Gallery of Canada is proud of its tradition of recognizing original and innovative work by Canadian artists both in its collections and its exhibitions. Occasionally, when an artist's work appears to us particularly worthy of notice, a solo exhibition is planned. Jana Sterbak's work was first shown at the National Gallery in *Songs of Experience*, in 1986, and again in the *Canadian Biennial of Contemporary Art* in 1989. The present exhibition, *Jana Sterbak: States of Being*, organized by the Gallery's curator of contemporary Canadian art, Diana Nemiroff, offers the first opportunity to see and understand her work in depth.

Organized thematically, the exhibition draws our attention to the body, to clothing and various wearable objects as metaphors for the body, and to the interior spaces where we are most nakedly ourselves. The artistic vision that is revealed through this work is an acute one, yet it does not lack humour. Sterbak treats the subject of identity in a witty and occasionally outrageous manner, without ignoring its underlying seriousness. Her works may appear deceptively artless or uncomfortably knowing; either way, they make demands on us as viewers both intellectually and imaginatively. If we allow it, this exercise of the imagination will not leave us indifferent, and may lead us to a timely reflection on the human condition.

Following on the retrospective of the films of Trinh T. Minh-ha, *Jana Sterbak: States of Being* is significant, furthermore, as the first solo exhibition of a living Canadian woman artist at the National Gallery since Joyce Wieland's *True Patriot Love* in 1971. These exhibitions take their place alongside the recent retrospectives of major artists from the pre-war period such as Emily Carr and Lisette Model, and the many group exhibitions at the National Gallery in which women artists have figured prominently. It is our intention to express our respect for the individual artistic achievement of those sculptors, painters, and photographers, and to signal the importance of their contribution to the shaping of a collective human vision.

DR. SHIRLEY L. THOMSON
Director, National Gallery of Canada

Le Musée des beaux-arts du Canada est fier de faire place aux œuvres originales et nova-
trices des artistes canadiens dans ses collections ainsi que dans ses expositions. À l'occa-
sion, pour mettre en honneur l'œuvre particulièrement remarquable d'un artiste, le Musée
lui consacre une exposition individuelle. Le travail de Jana Sterbak a été exposé au Musée
pour la première fois dans le cadre de *Chants d'expérience*, en 1986, puis lors de la *Biennale
canadienne d'art contemporain*, en 1989. Organisée par Diana Nemiroff, conservatrice de l'art
contemporain canadien au Musée des beaux-arts du Canada, l'exposition *Jana Sterbak :
Corps à corps* offre une occasion sans précédent de jeter un regard plus exhaustif sur l'œuvre
de cette artiste et de la mieux saisir.

Thématique, l'exposition attire l'attention sur le corps, le vêtement et divers objets
qui peuvent être portés et qui sont utilisés ici comme métaphores du corps, ainsi que sur
les espaces intérieurs où, mis à nu, l'être se retrouve au plus près de ce qu'il est. Les œuvres
témoignent d'une vision artistique pénétrante, mais non dépourvue d'humour. Sterbak
aborde le sujet de l'identité de manière spirituelle et parfois déconcertante, sans en oublier
le caractère sérieux. Ses œuvres peuvent sembler trompeusement dénuées d'art ou trop
savantes; dans l'un ou l'autre cas, elles font appel à l'intellect et à l'imagination du specta-
teur. Se prêter à cet exercice de l'esprit, c'est entrer dans le jeu de plain-pied et pousser, peut-
être, jusqu'à une réflexion sur la condition humaine.

Dans la foulée de la rétrospective des films de Trinh T. Minh-ha, *Jana Sterbak :
Corps à corps* est en outre la première exposition individuelle que le Musée des beaux-arts
du Canada consacre à une artiste canadienne vivante depuis *Véritable amour patriotique* de
Joyce Wieland en 1971. Ces manifestations prennent place aux côtés des récentes rétro-
spectives de grandes artistes de l'avant-guerre telles que Emily Carr et Lisette Model, et
des nombreuses expositions collectives du Musée des beaux-arts où les femmes artistes
occupaient une place de choix. Le Musée veut ainsi rendre hommage aux réalisations artis-
tiques de ces sculpteures, peintres et photographes et rappeler combien elles contribuent à
la définition d'une vision humaine collective.

SHIRLEY L. THOMSON
Directrice, Musée des beaux-arts du Canada

Acknowledgments

This exhibition is the fruit of the labour and enthusiasm of many individuals both outside of the National Gallery and within. I would like to thank Anne Delaney and René Blouin of the Galerie René Blouin in Montreal and Barbara Mirecki and Donald Young of the Donald Young Gallery in Chicago for their invaluable support at all stages of the exhibition's preparation. I am grateful to the lenders to the exhibition, Dr. Pei-Yuan Han, the Ydessa Hendeles Art Foundation, Paul and Camille Oliver-Hoffmann, and the Mackenzie Art Gallery for generously making available important works from their collections. My thanks go also to Milena Kalinovska, who made time in a busy schedule to contribute to the catalogue an insightful interview with the artist.

At the National Gallery, my special thanks go to my secretary, Claire Berthiaume, and to Sarolta Gyöker and Joanne Larocque-Poirier, who assisted in the research and preparation of the catalogue; to Alan Todd of Design Services, who has skilfully shaped the flow of the exhibition; to Dan Richards and Denis Tessier of Audio-Visual Services and to Barbara Dytnerska from Education Services for their part in creating a lively and informative interpretation program for a challenging exhibition; and to Kate Laing, Ches Taylor, and Laurier Marion and his crew for their roles in assembling and installing the exhibition. I am particularly grateful to Richard Gagnier of the Restoration and Conservation Laboratory, who has responded to the unusual requirements of many of the works in the exhibition with characteristic sensitivity and imagination.

The catalogue has been prepared under the excellent direction of Serge Thériault. Usher Caplan and Claire Rochon were its capable editors, Colleen Evans and Joanne Larocque-Poirier were responsible for the illustrations, and Jean-Guy Bergeron saw it through production. I would like to thank them all for their patience and their care for its quality. It was designed by Judith Poirier with an intelligent understanding of the various needs of the author, the artist, and the reader.

Finally, my deepest acknowledgment goes to Jana Sterbak, whose work inspired this show, and whose humour and intelligence sustained it during its long preparation.

D.N.

R e m e r c i e m e n t s

La présente exposition est le fruit du travail et de l'enthousiasme de nombreuses personnes de l'extérieur et du Musée des beaux-arts du Canada. Je tiens à remercier Anne Delaney et René Blouin de la Galerie René Blouin de Montréal, ainsi que Barbara Mirecki et Donald Young de la Donald Young Gallery de Chicago, pour leur aide inestimable à toutes les étapes de l'organisation de l'exposition. Je suis reconnaissante aux prêteurs, Dr Pei-Yuan Han, l'Ydessa Hendeles Art Foundation, Paul et Camille Oliver-Hoffmann et la Mackenzie Art Gallery, qui ont généreusement mis à notre disposition des œuvres importantes de leurs collections. Ma gratitude va aussi à Milena Kalinovska, qui a trouvé le temps, malgré un horaire chargé, de réaliser pour le catalogue une entrevue pénétrante avec l'artiste.

Au Musée des beaux-arts, j'adresse mes plus vifs remerciements à ma secrétaire, Claire Berthiaume, à Sarolta Gyöker et Joanne Larocque-Poirier, qui ont aidé aux recherches et à la préparation du catalogue; à Alan Todd des Services de design, qui a mis tout son talent à concevoir la trame de l'exposition; à Dan Richards et Denis Tessier des Services audiovisuels ainsi qu'à Barbara Dytnerska des Services éducatifs pour avoir aidé à créer un programme d'interprétation dynamique et informatif répondant aux difficiles exigences de l'exposition; à Kate Laing, Ches Taylor ainsi qu'à Laurier Marion et son équipe pour leur contribution à l'assemblage et à l'installation de l'exposition. Je suis particulièrement reconnaissante à Richard Gagnier du Laboratoire de restauration et de conservation, qui a su pourvoir aux besoins inhabituels de nombreuses œuvres de l'exposition avec intelligence et imagination.

Le catalogue a été réalisé sous l'excellente direction de Serge Thériault. Claire Rochon et Usher Caplan en ont assuré la révision avec compétence, Colleen Evans et Joanne Larocque-Poirier se sont chargées de la documentation iconographique et Jean-Guy Bergeron de la production. Je les remercie tous de leur patience et de leur souci de la qualité. La conception graphique, qui témoigne d'une grande sensibilité aux besoins de l'auteure, de l'artiste et du lecteur, est l'œuvre de Judith Poirier.

Enfin, toute ma reconnaissance va à Jana Sterbak, dont l'œuvre a inspiré cette exposition, et dont l'humour et l'intelligence ont aidé à mener à bien le projet.

D. N.

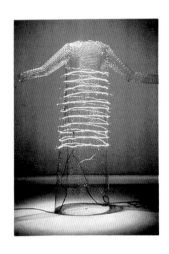

**I Want You to Feel the
Way I Do ... (the Dress)**
(cat. no. 5), partial
view

**Je veux que tu éprouves
ce que je ressens...
(la robe)** [cat. n° 5],
vue partielle

PLAY

At the beginning of the eighties, in her first museum show,[1] Jana Sterbak showed an odd assortment of objects — among others, a group of measuring tapes coiled into little, conical sculptures, a series of thread cubes, two pairs of girls' shoes fashioned out of plasticine, and a miscellaneous collection of body parts and internal organs — executed in an equally odd and heterogeneous range of materials. Some materials were traditional enough, but others, such as the thread and the dressmaker's tapes, seemed more likely to be associated with the sewing room than the studio. The artistic sensibility announced by these objects was modest, playful, and unconventional. They were feminist in a sly way, asserting without embarrassment the gender of their maker. At the same time, the measuring tape cones and the ballerina shoes in particular owed a debt to Dada, via Claes Oldenburg (think of the painted plaster clothes in *The Store*, originally the set for a happening, or any of his anti-monumental sculptures of domestic items in incongruous materials). A dadaist spirit, humorous and iconoclastic, would run through much of Sterbak's subsequent work.

IDENTITY

A propensity for irreverence and a sense of the absurd, as well as a vision of the darker forces in human life that is quite her own, might be traced in part to Sterbak's growing up in Prague. The daughter of parents who were part of the intellectual and cultural community that was increasingly active in Czechoslovakia in the years before the Russian invasion in 1968, she learned to be sceptical of authority and to

LE JEU

Au début des années 1980, à sa première exposition dans un musée[1], Jana Sterbak présentait une collection insolite d'objets – entre autres, un groupe de galons enroulés pour former de petites sculptures coniques, une série de cubes formés de fils, deux paires de chaussures de petite fille faites de pâte à modeler et une collection hétéroclite de membres et d'organes humains – le tout réalisé avec divers matériaux tout aussi bizarres et hétérogènes. Certains de ces matériaux avaient certes un caractère assez conventionnel, d'autres néanmoins, tels que le fil et les galons de couturière semblaient appartenir davantage à l'atelier de couture qu'au studio d'artiste. Ces objets traduisaient une sensibilité artistique pleine de modestie, enjouée et peu soucieuse des conventions. Indirectement féministe dans le ton, ils révélaient sans hésitation le sexe de leur auteur. De plus, les galons en forme de cônes et les chaussures de ballerine, notamment, avaient un côté Dada, revu et corrigé par Claes Oldenburg (songeons aux vêtements de plâtre peint du « Magasin » [*The Store*], qui devait à l'origine constituer le décor d'un happening; ou encore à ces sculptures antimonumentales d'articles ménagers, créées avec des matériaux incongrus). Un esprit dadaïste, iconoclaste et plein d'humour, devait imprégner une grande partie des œuvres ultérieures de Sterbak.

L'IDENTITÉ

Un penchant pour l'irrévérence et le sens de l'absurde ainsi qu'une vision très personnelle des forces obscures qui animent la vie humaine, s'expliquent en partie par l'enfance pragoise de Sterbak. Ses parents faisaient partie de la communauté intel-

communicate critical opinions through humorous and ironic allusions. This was both a habit of everyday life and a characteristic of Czech culture, voiced in writers such as Kafka, Hašek,[2] and Čapek[3] whom she continued to read after she left Czechoslovakia. When she came to Canada with her parents in 1968, after the Prague Spring, she found that life in a political system that was the ideological opposite of the Marxist-Leninist government of Czechoslovakia strengthened, if anything, her sense of ironic distance. "It was amusing," she has said, "to watch the complete reversal of the values which were the foundation of my childhood."[4]

What Canada and Czechoslovakia both offered was an experience of colonized identity — political in the case of Czechoslovakia, which for many centuries has been under the domination of one or another foreign power, and cultural and economic in the case of Canada.[5] Through this experience, Sterbak developed an acute sense of the conflict between dependency and self-determination that exists both on the personal level — in the difficulty we have in distinguishing between what we are and need and what we have learned to be and to desire — and on the political plane, where it is the identity of nations that is at issue. It is not surprising, then, that the theme of constraint, imposed from within and from without, should have become a major preoccupation in her work. This is where the body comes in. For who has not felt — if only through the revelation of dreams in which we find ourselves flying, no longer pinned to the earth by the weight of our bodies — that we are constrained as much by our physical substance as by the enveloping social fabric? Thus the significance of the body in Sterbak's work is a political one,

lectuelle et culturelle qui jouait un rôle de plus en plus actif en Tchécoslovaquie au cours des années précédant l'invasion russe de 1968, et cela lui avait appris à se montrer sceptique à l'égard de l'autorité et à exprimer des opinions critiques par le jeu d'allusions amusantes et ironiques. C'était là un trait de la vie quotidienne et une caractéristique de la culture tchèque, exprimés par des auteurs tels que Franz Kafka, Jaroslav Hašek[2] et Karel Čapek[3] qu'elle continua à lire après avoir quitté la Tchécoslovaquie. À la suite du printemps de Prague, en 1968, Sterbak arrive au Canada en compagnie de ses parents. Elle s'aperçoit alors que d'évoluer dans un système politique qui, idéologiquement, se situe aux antipodes du marxisme-léninisme tchèque accentue son sens de l'ironie et du détachement plutôt que de l'atténuer. « C'était amusant, dira-t-elle, d'observer le renversement complet des valeurs sur lesquelles avait reposé mon enfance[4]. »

Ce que le Canada et la Tchécoslovaquie offraient de commun, c'était l'expérience d'une identité colonisée : politique en Tchécoslovaquie – pays qui, pendant de nombreux siècles, avait été placé sous la domination de diverses puissances étrangères –, culturelle et économique, dans le cas du Canada[5]. Cette expérience permet à Sterbak d'acquérir un sens aigu du conflit entre la dépendance et l'autodétermination, conflit personnel – qui s'exprime dans la difficulté que nous éprouvons à faire la distinction entre ce que nous sommes et ce dont nous avons besoin, et ce que nous avons appris à être et à désirer – et conflit politique, où c'est l'identité des nations qui est en cause. Il n'est donc pas surprenant que le thème de la contrainte, imposée de l'intérieur comme de l'extérieur, soit devenu une des principales préoccupations de l'artiste. C'est alors

touching on the broadest issues of human freedom.

STATES OF BEING

The bodily terrain she is exploring encompasses, at one end, the life of so-called inert matter and those immaterial forces — gravity, electromagnetic fields, and the like — that influence both the quick and the dead. At the other end, between pure matter and the body politic, lies the self, which Sterbak refuses to think of as a discrete entity,[6] mapped out through its emotional and bodily dependency as a social and political being. If this is familiar territory in recent art, less common, at a time when epistemological models predominate in artistic practice and in social thought, is her ontological examination of the network of relationships that define these "states of being," based in materials rather than language.

In fact, given the conciseness of the body of work that Jana Sterbak has produced over the ten or so years that she has been making objects, the heterogeneity of her materials, initially surprising, seems significant. To start with, it suggests a desire to find a precise and expressive relationship between the material and the idea. This way of thinking materially connects her early work at the end of the seventies to Minimalism, but also to the work of sculptors such as Eva Hesse who were indebted to Minimalism's insistence on the object while rejecting its predilection for impersonal facture and its bias toward geometric form.[7] At issue at the time was a desire to further expand the field of materials available to art, beginning with the Minimalist sculptors' exploitation of the democratic connotations of industrial materials and fabrica-

qu'intervient le corps. Qui n'a senti — ne serait-ce que dans des rêves où, immatériels et légers, nous volons, libérés de la densité de notre corps – l'encagement du corps par le corps même, cette captivité physique tout aussi astreignante que le sont les contraintes sociales ? De là le sens politique du corps humain dans l'œuvre de Sterbak, qui évoque les grandes questions de la liberté humaine.

LE FAIT D'ÊTRE

Ce territoire du corps qu'elle explore, ce sera, d'un côté, la vie de la matière dite inerte et les forces immatérielles que sont la gravité, les champs électromagnétiques et autres phénomènes analogues et qui exercent une influence sur les vivants comme sur les morts. De l'autre, entre la pure matière et le corps politique, c'est le moi que Sterbak refuse de considérer comme une entité distincte[6], défini qu'il est, en tant qu'être socio-politique, par une dépendance à la fois émotionnelle et physique. Il s'agit certes là d'un territoire familier à l'art des dernières années, mais à une époque où les modèles épistémologiques prédominent dans la pratique artistique et dans la pensée sociale, l'examen ontologique que Sterbak nous propose n'a rien de familier. Cet examen, c'est celui du réseau de rapports qui définissent les multiples états d'être et de choses, rapports qui ont source dans la matière plutôt que dans le langage. Un examen, donc, du fait d'être dans ce corps à corps qui nous fonde.

En fait, étant donné le nombre assez restreint d'œuvres réalisées par Jana Sterbak au cours des quelque dix années qu'elle a consacrées à la création d'objets, l'hétérogénéité des matériaux qu'elle utilise, au départ surprenante, semble avoir son

tion, and ending with an impressively eccentric array of everyday and esoteric materials chosen for their emotional and cultural value as well as their plasticity.

For Sterbak, this expansion meant using the physical properties of materials as analogies for psychological states. In *Malevolent Heart (Gift)*, a photographic project for the magazine *Parachute*[8] which later was incorporated into *Golem: Objects as Sensations* (1979–82), she imagined the ultimate anti-romantic valentine: a heart made of radioactive fermium, a dangerous element that consumes itself within a half-life of a hundred days. Later, in *I Want You to Feel the Way I Do . . . (The Dress)* (1984–85), a work whose central image conflates the story of the sorceress Medea's revenge on the unfaithful Jason with a contemporary narrative of soured intimacy, she wound uncoiled stove wire around a wire-mesh dress and plugged it in. Metaphors of passion and anger — the flame of jealousy, a burning passion, a red-hot fury — are made tangible in the glowing electric dress.

LIGHTNESS AND WEIGHT

In the early work the dark force of the emotions is barely discernible. The *Measuring Tape Cones* (1979) are light, literally empty at the core, a playful exercise in pure form: a two-dimensional conceptual instrument transformed into an object existing for itself alone. It is too soon to see in the repetition of the object the obsessional character of the game. The series of objects — their differences highlighting so many variations on a theme — and the highly visible process of their transformation belong still to the objective aesthetic of Minimalism. Only when worn on the fingertips, like a queer pair of

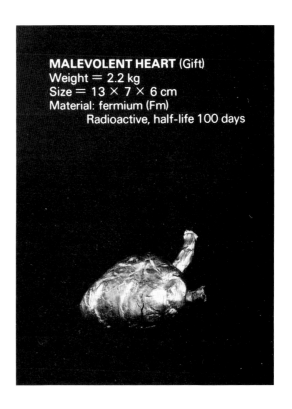

importance. Il s'y fait jour, d'abord, un désir d'établir un rapport précis et expressif entre le matériau et l'idée. Cette façon de penser en termes matériels relie ses premières œuvres de la fin des années 1970 au minimalisme, mais également aux œuvres de sculpteurs tels que Eva Hesse qui devaient au minimalisme le goût de l'insistance sur l'objet mais rejetaient sa prédilection pour une facture impersonnelle et son penchant pour les formes géométriques[7]. Cette époque était dominée par le désir d'étendre le champ des matériaux utilisables dans le domaine artistique, depuis les sculpteurs minimalistes qui exploitaient les connotations démocratiques des matériaux et de la production industriels, jusqu'à l'emploi d'une gamme remarquablement excentrique de matériaux ordinaires et ésotériques choisis pour leur contenu émotionnel et culturel aussi bien que pour leur plasticité.

Pour Sterbak, cela signifiait la création d'analogies entre les propriétés physiques des matériaux et certains états

Malevolent Heart (Gift), silver gelatin print, 32.8 × 24.3 cm, detail from *Golem: Objects as Sensations* (cat. no. 2)

Rancœur (cadeau), épreuve à la gélatine argentique, 32,8 × 24,3 cm, détail de *Golem: Les objets comme sensations* (cat. nᵒ 2)

Cones on Fingers, 1979,
silver gelatin print.
Collection of the artist

**Cônes au bout des
doigts**, 1979, épreuve à
la gélatine argentique.
Collection de l'artiste

gloves, is their energy mobilized. Like the long curving nails of a Chinese ascete, or a mannequin's exaggerated manicure, they bring to the sensitive fingertip a sexually attractive uselessness that connotes power.

Unlike the *Measuring Tape Cones*, most of the objects Sterbak made at first were surprisingly heavy for their small size. Taking her at her word when she says that she preferred "heavy metals and those materials that have the ability to project their properties over and beyond the physical object,"[9] we may interpret this quality metaphysically. In the work of another Czech emigré, Milan Kundera, weight is associated with repetition; it is the burden that brings meaning to human existence.[10] For the early Greek rationalist philosopher Parmenides, whom Kundera refers to, heaviness is negative, taking its side opposite lightness and warmth in a dualism of mind and matter. Thus was initiated a long tradition in Western thought that placed mind,

psychologiques. Dans *Rancœur (cadeau)*, projet de photographie réalisé pour la revue *Parachute*[8], qui devait être par la suite intégré à *Golem: Les objets comme sensations* (1979–1982), elle avait imaginé le présent de la Saint-Valentin antiromantique par excellence: un cœur fait de fermium radioactif, matière dangereuse qui se consume à l'intérieur d'une période de radioactivité de cent jours. Plus tard, dans *Je veux que tu éprouves ce que je ressens... (la robe)*, œuvre réalisée en 1984–1985 dont l'image centrale rapproche l'histoire de la revanche de la sorcière Médée contre Jason l'infidèle et le récit contemporain d'une liaison qui se serait gâtée, elle enroulait un fil électrique autour d'une robe en maille métallique et le branchait! Les métaphores de la passion et de la colère abondent dans la robe portée au rouge: flamme de la jalousie, passion brûlante, fureur intense...

LA LÉGÈRETÉ ET LA PESANTEUR

Dans les premières œuvres, la face sombre des émotions est à peine perceptible. Les *Galons en cône* (1979) sont légers, littéralement vides en leur centre et ne sont qu'un exercice enjoué de création d'une forme pure: instrument conceptuel, bidimensionnel, transformé en objet n'existant que pour lui-même. Il est encore trop tôt pour déceler dans la répétition de l'objet le caractère obsessionnel du jeu. La série d'objets – leurs différences se présentant comme autant de variations sur un même thème – et le processus prévisible de leur transformation, appartiennent encore à l'esthétique objective du minimalisme. Ce n'est que lorsqu'on les a au bout des doigts, comme une singulière paire de gants, que leur énergie se trouve mobilisée. Comme les longs ongles recour-

soul, and life on one side; body, matter, and death on the other. Only with modern science does the dichotomy start to fall away: according to the mathematician Roger Penrose, intelligence is dependent on the specific physical structure of the brain; more surprisingly, he speculates that thoughts become conscious through the force of gravity.[11] This idea of a critical mass needed for thought to emerge into consciousness unexpectedly confirms Kundera's philosophical insight that it is repetition that gives substance to life.

At the opposite pole from the *Measuring Tape Cones* in a dichotomy of lightness and weight is *Heart Series* (1979), seven naively modelled little hearts, each more constricted than the one before by the pressure of the artist's hand. Cast in lead, they embody heavy-heartedness, describing from where they lie on the floor an emotional arc of physical melancholy. In its appeal to the viewer's own bodily sensations, *Heart Series* solicits an empathetic engagement. This expressionist tendency, which is exemplified by an empathetic and even aggressive use of materials, is associated with the presence of the body or its energy in Sterbak's art. Its intellectual other is an ironic distance which may be felt in her work whenever the fleshly body is subjected to a standardized system of identification. To return for a moment to the *Measuring Tape Cones*, the irony of the work turns on the use of a measuring tape, a thing so intimately connected with ideas of standardization and ideal proportion, to create such an eccentric object.

Thus, in a map of Sterbak's work, the philosophical co-ordinates of lightness and weight might be overlaid by the emotional positions of ironic detachment and expressionism.

bés d'un ascète chinois, ou les ongles exagérément soignés d'un mannequin, ils confèrent à l'extrémité des doigts, si sensibles, un caractère vain et vaguement sexuel évocateur de pouvoir.

À la différence des *Galons en cône*, la plupart des objets que Sterbak a tout d'abord réalisés étaient étonnamment lourds, vu leur petite taille. À la prendre au mot lorsqu'elle affirme qu'elle préférait « les métaux lourds et les matériaux capables de projeter leurs propriétés au-delà de l'objet physique[9] », il devient possible d'interpréter cette qualité de l'objet sur un plan métaphysique. Dans l'œuvre d'un autre émigré tchèque, Milan Kundera, la pesanteur est associée à la répétition; c'est le poids qui donne son sens à l'existence humaine[10]. Pour Parménide, le philosophe rationaliste des premiers temps de la Grèce antique, auquel Kundera fait allusion, la pesanteur est négative et s'inscrit en opposition à la légèreté et à la chaleur, créant un dualisme de l'esprit et de la matière. C'est ainsi qu'est née une longue tradition de la pensée occidentale qui a placé, d'un côté, l'esprit, l'âme et la vie, et de l'autre, le corps, la matière et la mort. Il aura fallu la science moderne pour que cette dichotomie commence à s'estomper : d'après le mathématicien Roger Penrose, l'intelligence est fonction de la structure physique spécifique du cerveau; chose plus surprenante, il spécule sur le fait que les pensées deviennent conscientes grâce à la force de la gravité[11]. Cette notion d'une masse critique nécessaire pour que la pensée accède à la conscience confirme de manière inattendue la perception philosophique de Kundera pour qui la répétition donne sa substance à la vie.

Aux antipodes des *Galons en cône*, c'est la *Série de cœurs* (1979), dichotomie entre la légèreté et la pesanteur dont témoi-

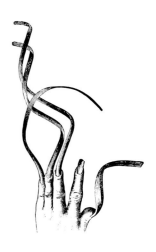

Chinese ascetic's hand, from Bernard Rudofsky, *Are Clothes Modern?* (Chicago: Paul Theobald, 1947)

Main d'un ascète chinois, tiré de Bernard Rudofsky, *Are Clothes Modern ?*, Chicago, Paul Theobald, 1947

THE "POÈTE MAUDIT"

In her examination of those states of being between freedom and constraint, the subject of the creative life is a privileged one for Sterbak. It first appears in *Malevolent Heart* (1982), which may be read as an allegorical portrait of one who burns the candle at both ends.[12] Such a reading introduces the paradox of destruction as the means to creation, a paradox which is contained in the idea of the "poète maudit." The recurrence of this idea in subsequent works links her to a romantic current in European thought that is quite foreign to North American attitudes. Yet this romanticism is not sentimental. For many Central European artists and writers, it is the other side of the ironic vision that overturns received wisdom, born of revulsion against the omnipotence of reason and the artistic prescriptions of the totalitarian state. Central to it is an awareness — which Sterbak shares — that the artist does not have all the power, that inspiration is a gift whose source cannot always be grasped by reason.

Corona Laurea (noli me tangere) (1983–84) is a diabolical machine, a hot and dangerous crown of laurels fashioned from an electrical heating element. It is an updated version of the treacherous diadem Medea presented to her rival, intended to reward the victor in the contest for Jason's affections with devastating immolation. The laurel crown is always associated with victorious struggle: the Greeks awarded it to their poets, the Romans to their conquering generals. If these contemporary laurels look uneasily like the electrical helmet that doctors at La Salpêtrière designed in the 1880s to remedy certain psychological disorders, it is perhaps no coincidence. Poetic inspiration has often

gnent sept petits cœurs modelés dans un style naïf, chacun plus comprimé que le précédent par la pression qu'exerce la main de l'artiste. Coulés en plomb, leur pesante tristesse repose sur le sol, le cœur lourd, décrivant un arc mélancolique. Dans un appel aux sensations physiques du spectateur, la *Série de cœurs* sollicite chez ce dernier un engagement empathique. Cette tendance expressionniste, qui surgit lorsque Sterbak exploite avec agressivité le côté empathique des matériaux, est associée, dans son art, à la présence du corps ou de l'énergie qui en rayonne. Son pendant intellectuel est la distanciation ironique que l'on peut sentir dans son œuvre chaque fois que le corps, dans toute sa carnalité, est soumis à une systématisation normalisatrice de l'identité. Dans le cas des *Galons en cône*, l'ironie se joue dans l'emploi du ruban gradué, qui évoque d'emblée standardisation et proportions idéales, pour créer un objet tout à fait excentrique.

Ainsi, aux coordonnées philosophiques de la légèreté et de la pesanteur pourraient se superposer le détachement ironique et l'expressionisme qui forment la trame de l'œuvre de Sterbak.

LE POÈTE MAUDIT

Dans l'enceinte de l'être balisée par la liberté et la contrainte, Sterbak s'attarde notamment à la vie créatrice. Ce sujet apparaît pour la première fois dans *Rancœur* (1982), que l'on peut voir comme l'allégorie de l'individu qui brûle la chandelle par les deux bouts[12]. Une telle interprétation met en scène le paradoxe de la destruction comme moyen de création, paradoxe que l'on retrouve dans la notion de « poète maudit ». Cette notion refait surface dans les œuvres ultérieures de Sterbak et la rat-

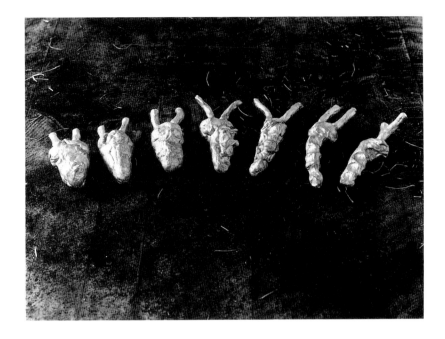

been viewed as a kind of divine madness; the life of the poet Arthur Rimbaud, the subject of Paul Verlaine's *Les Poètes maudits* (1884), was a testament to the disordering and destructive nature of his genius.

Rimbaud consciously courted his madness. He wrote of a Universal Mind throwing out ideas that men picked up like fruits of the brain, unconsciously, little troubling to know where they originated. He believed that in the true poet's quest for self-knowledge the soul must be made monstrous; that "the poet must make himself a *visionary* through a long, a prodigious and rational disordering of *all* the senses." In return, "the poet would define the amount of unknown arising in his time in the universal soul."[13] Around the time that Rimbaud, refugee of the bourgeoisie, was descending into a personal hell to plumb the unknown depths of the universal soul, Europeans were harnessing a hitherto unused force, electricity, to further the progress of modern society. Sterbak's subversive use of electricity as a metaphor for the divine spark of inspiration in *Corona Laurea* is one of

tache ainsi à un courant romantique de la pensée européenne qui demeure étranger aux attitudes nord-américaines. Pourtant, ce romantisme n'a rien de sentimental. Pour beaucoup d'artistes et d'écrivains d'Europe centrale, il serait plutôt l'envers de la vision ironique qui culbute les vérités acquises, et qui est né d'une violente réaction contre l'omnipotence de la raison et contre les prescriptions artistiques de l'État totalitaire. Un romantisme instruit par la conscience – que Sterbak partage – de l'impuissance relative de l'artiste, de l'inspiration comme don, dont la source parfois ne peut être appréhendée par la raison.

Corona Laurea (noli me tangere), créé en 1983–1984, est une machine diabolique, une couronne de lauriers brûlante et dangereuse, fabriquée au moyen d'un élément chauffant électrique. Ce pourrait être la version moderne du diadème traîtreusement offert par Médée à sa rivale, et destiné à récompenser celle qui avait su conquérir l'affection de Jason en la réduisant à la captivité définitive de l'immolation. La couronne de lauriers,

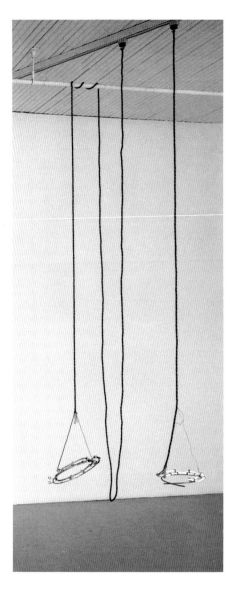

the more delightful ironies of her work.

A few years later, she again enacted her fascination with the potentially dangerous nature of inspiration in a performance called *Artist as a Combustible* (1985–86). Standing naked in a darkened room, with a little dish of gunpowder on her head, she was suddenly illuminated in a blaze of white light as the gunpowder was ignited. The performance was over in a few seconds, just as the flash of intuition illuminates the artist's thoughts and then is gone. The photograph of the perfor-

c'est aussi le symbole de la victoire : les Grecs en coiffaient leurs poètes, les Romains leurs généraux triomphants. Est-ce une coïncidence si ces lauriers contemporains sont un inquiétant rappel du casque électrique que des docteurs de la Salpêtrière avaient conçu dans les années 1880 pour guérir certains troubles psychologiques ? L'inspiration poétique et la folie divine ont souvent été enchâssées dans une fulgurance commune ; la vie du poète Arthur Rimbaud, sujet de l'essai de Paul Verlaine, *Les Poètes maudits* (1884), n'est-elle pas le testament d'un génie troublé et mortel ?

Rimbaud cultivait sciemment sa folie. Parlant de l'intelligence universelle, il dira qu'elle a toujours jeté ses idées et les hommes de ramasser ces fruits du cerveau sans guère se soucier d'où ils venaient. Le Poète véritable, lui, doit d'abord atteindre à la connaissance entière de soi, et pour se faire faire l'âme monstrueuse ; « le Poète se fait *voyant* par un long, immense et raisonné *dérèglement* de *tous les sens*. » En retour, « le poète définirait la quantité d'inconnu s'éveillant en son temps dans l'âme universelle[13]. » Vers l'époque où Rimbaud, réfugié de la bourgeoisie, entreprend sa descente dans l'enfer personnel où il allait sonder les profondeurs inconnues de l'âme universelle, les Européens conquéraient une force jusque-là inutilisée, l'électricité, et engageaient la société moderne sur de nouveaux fronts du progrès. L'utilisation subversive de l'électricité par Sterbak comme métaphore du divin éclair d'inspiration dans *Corona Laurea*, est un des moments forts d'ironie dans son œuvre, et d'une ironie délicieuse.

Quelques années plus tard, elle revient à cette fascination pour la nature potentiellement dangereuse de l'inspira-

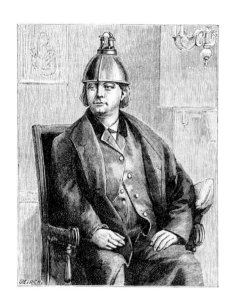

mance, however, preserves the blaze in surreal immobility: it suggests the *explosante-fixe* that brings "exultation through a kind of shock"[14] in André Breton's definition of *la beauté convulsive* in his Surrealist novel *L'Amour fou*.

ART AND ITS DOUBLE

Goethe had an intuition that something was going wrong, that science should not be separated from poetry and imagination. Blake also. Maybe we are going to return to a very rich era where poetry and imagination are once again alongside science.[15]

This statement by the poet Czeslaw Milosz, which she copied into her notebook, is suggestive of the pairing of art and science in Sterbak's work. She has spoken of Stephen Hawking, the renowned English physicist and cosmologist to whom she dedicated *I Can Hear You Think* (1984–85), as a modern embodiment of the "poète maudit," his genius seemingly intensified by his physical destruction.[16] And in several works images of transformation and transmutation may be traced to myth, sorcery, and alchemy — all predecessors of what we now call science. At

tion dans une performance intitulée *L'artiste-combustible* (1985–1986): debout, nu dans une pièce obscure, une coupelle de poudre à canon sur la tête, le corps de l'artiste est soudain saisi dans le noir par l'éclair de lumière blanche de la poudre enflammée. Une performance d'à peine quelques secondes, à la manière de l'intuition fugace qui traverse l'artiste dans une décharge d'images vive et passagère. La photographie qui nous en reste fixe ce moment d'embrasement dans une immobilité surréelle: écho retentissant de cette beauté convulsive prônée par André Breton dans *L'Amour fou*, une explosante-fixe qui dans le choc d'une association étonnante entraîne une exaltation aussi forte que particulière[14].

L'ART ET SON DOUBLE

Goethe avait eu l'intuition que quelque chose n'allait pas, que la science ne pouvait être dissociée de la poésie et de l'imagination. Blake aussi. Peut-être reviendrons-nous à une époque plus féconde où la poésie et l'imagination reprendront leur place aux côtés de la science[15].

Cette affirmation du poète Czeslaw Milosz, que Sterbak avait notée dans son

A vibrating helmet used for the curing of nervous disorders, from *La Nature*, 27 August 1892

Casque à vibrations utilisé dans le traitement de troubles nerveux, tiré de *La Nature*, 27 août 1892

Corona Laurea (noli me tangere), detail, silver gelatin print, 25.4 × 20.3 cm. Collection of the artist

Corona Laurea (noli me tangere), détail, épreuve à la gélatine argentique, 25,4 × 20,3 cm. Collection de l'artiste

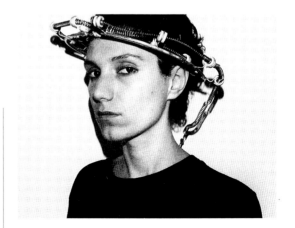

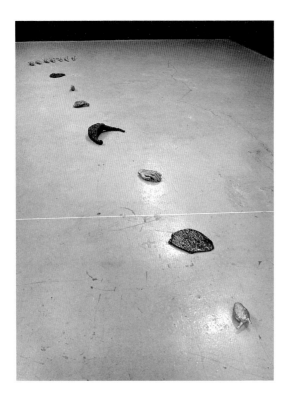

carnet, évoque l'alliance de l'art et de la science manifeste dans l'œuvre de cette dernière. Elle dira d'ailleurs de Stephen Hawking, célèbre physicien et cosmologue anglais à qui elle dédie *Je t'écoute penser* (1984–1985), qu'il est l'incarnation moderne du poète maudit, homme dont le génie semble intensifié par la déchéance physique[16]. Plusieurs œuvres de Sterbak nous proposent des images de transformation et de transmutation proches du mythe, de la sorcellerie et de l'alchimie – autant de phénomènes précurseurs de ce que nous nommons aujourd'hui la science. De nouveaux thèmes font également leur apparition – celui du corps et de son double, du mimétisme et du parasitisme – qui soulèvent la question de la nature et des limites de l'être.

 Golem : Les objets comme sensations (1979–1982), ce fut d'abord une expérience, celle d'hallucinations sensorielles vécues – la sensation très réelle de la douleur et de l'inconfort lancinants d'un membre amputé en serait un exemple extrême. Ces membres fantômes représentent peut-être quelque désordre pathologique de l'expérience sensorielle, mais le phénomène nous oblige à chercher où résident les frontières du corps, et donc, à poser la question cruciale de ce qu'est la nature de l'identité. Certes, la vie psychique fut à une époque largement définie en termes de « sensations organiques », définition que la théorie psychanalytique[17] a depuis longtemps écartée; il n'en demeure pas moins que les organes et les membres servaient alors de points de référence dans une vaste « chaîne du vivant » qui se déployait depuis la matière inerte jusqu'à la divinité. Pour interpréter *Les objets comme sensations*, il nous faut revenir à la méthode analogique grâce à laquelle le Moyen Âge voyait dans le corps humain une carte du

Golem: Objects as Sensations (cat. no. 2), partial view, installation at Mercer Union, Toronto, 1982

Golem : Les objets comme sensations (cat. n° 2), vue partielle, installation à la Mercer Union, Toronto, 1982

the same time, new themes appear — of the body and its double, of mimicry and parasitical dependence — that raise questions of the nature and limits of being.

 Golem: Objects as Sensations (1979–82) began with an experience of sensory hallucinations — the very real sensation of pain or discomfort in an amputated limb is an extreme example. Phantom limbs may represent a pathological disordering of sense experience but the phenomenon obliges us to ask where the boundaries of the body lie, and thus raises the crucial question of the nature of identity. Though the once prevalent explanations of psychic life through references to "organic sensations" have long since been brushed away by psychoanalytic theory,[17] the organs and limbs of the body were once points of reference in a vast "chain of being" that reached from inert matter to the Godhead. *Objects as Sensations* requires us to adopt the analogical habit of interpretation that permitted the Middle Ages to

see in the human body a map of the cosmos. In doing so, it is not too difficult to perceive material metaphors for feeling in the angry-red painted spleen or the tensely-knotted bronze stomach; nor can we remain indifferent before the mute tongue.

There is another dimension to the work indicated in the title *Golem*. In Jewish mystical tradition, a golem is an artificially created man. The most famous of the golem legends concerns a creature fashioned out of clay by an illustrious sixteenth-century Prague rabbi, Judah Löw ben Bezalel. According to some versions, Rabbi Löw intended the golem to be his servant, and brought it to life by inserting under its tongue the unutterable name of God. The word *golem* occurs once in the Bible, where it appears to mean "embryo." Jewish mystical tradition has it that everything that is in a state of incompletion, not fully-formed, is called "golem." The golem belongs to a long line of automata — artificial humans — expressive of mankind's promethean ambitions, the best-known being Frankenstein's monster, who eventually causes the destruction of his master in Mary Shelley's gothic tale. As its alchemical origins suggest, the significance of the golem lies in human efforts to discover the nature of life itself, to duplicate the act of creation. Inherent in the golem and all his robotic descendants is the idea of the double, the uncanny other. Sterbak's notebook makes this explicit when she writes: "In making the sensations / I build my insides / I make myself / I am at once the golem & its maker."[18]

The idea of the double is explicit in *I Can Hear You Think*. Again there is confusion of identity — who hears? who thinks? The heads of two iron homunculi

cosmos. Ce faisant, il n'est guère difficile de percevoir la rate peinte d'un rouge colérique ou la masse noueuse de l'estomac de bronze comme autant de métaphores matérielles de la sensation et du sentiment; et puis, comment rester indifférent devant la langue muette?

L'œuvre comporte une autre dimension, suggérée par le titre *Golem*. Dans la tradition mystique juive, le golem est un être fabriqué de toutes pièces. La légende la plus illustre à ce sujet est celle de la créature d'argile pétrie par un célèbre rab-

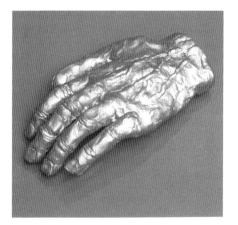

Lead Hand, detail from **Golem: Objects as Sensations** (cat. no. 2)

Main de plomb, détail de **Golem: Les objets comme sensations** (cat. n° 2)

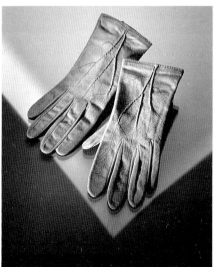

Meret Oppenheim, **Suede Gloves**, 1985, fine goat suede, silk-screen, and hand-stitching. *Parkett Magazine*, Zurich

Meret Oppenheim, **Gants de suède**, 1985, suède de chevreau fin, sérigraphie, surpiqûre à la main. *Parkett Magazine*, Zurich

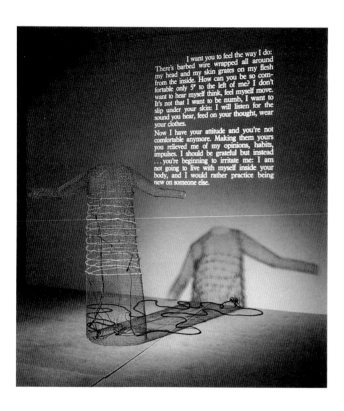

I want you to feel the way I do: There's barbed wire wrapped all around my head and my skin grates on my flesh from the inside. How can you be so comfortable only 5" to the left of me? I don't want to hear myself think, feel myself move. It's not that I want to be numb, I want to slip under your skin: I will listen for the sound you hear, feed on your thought, wear your clothes.

Now I have your attitude and you're not comfortable anymore. Making them yours you relieved me of my opinions, habits, impulses. I should be grateful but instead ...you're beginning to irritate me: I am not going to live with myself inside your body, and I would rather practice being new on someone else.

I Want You to Feel the Way I Do ... (The Dress) (cat. no. 5)

Je veux que tu éprouves ce que je ressens... (la robe) [cat. n° 5]

rest on the ground, some distance apart but joined by an electromagnetic force. A corporeal analogy for the transmission of thought by electrical impulses between synapses, or the divine spark of inspiration? In her notes Sterbak quotes Rimbaud's curiously embodied metaphor: "I am present at the birth of my thought. I look at it and listen."[19] But lest we forget that this divine spark is not without danger, we should remember that it was such a spark, a spark of electricity, that animated Frankenstein's monster.

Closely related in many ways to *I Can Hear You Think* is *I Want You to Feel the Way I Do . . . (The Dress)*, whose immediate source was the story of Medea as told in Euripides' play of that name. Medea was an unconventional heroine: an unnatural daughter, sister, and mother, a failure at all the socially prescribed feminine roles but one. Possessed by love for Jason, she betrayed her father, sacrificed her brother, slew her children — and destroyed

bin de Prague, Judah Löw ben Bezalel, au XVIᵉ siècle. Selon certaines versions, le Rabbi Löw voulait faire du golem son serviteur, il lui aurait donné « vie » en insérant sous sa langue quelque imprononçable nom de Dieu. Le terme « golem » n'apparaît qu'une seule fois dans la Bible, où il semble signifier « embryon ». La tradition mystique juive veut que tout ce qui est dans un état d'inachèvement, qui n'est pas entièrement formé, porte le nom de « golem ». Le golem appartient à une longue lignée d'automates – des êtres humains artificiels – qui témoignent des ambitions prométhéennes de l'humanité. Le plus connu demeure le monstre de Frankenstein, dans le célèbre récit gothique de Mary Shelley, qui entraîne finalement la destruction de son maître. Comme ses origines alchimiques l'indiquent, le golem représente les efforts de l'homme pour découvrir la nature même de la vie, pour copier l'acte de la création. Au golem et à tous les robots et automates qui sont ses descendants s'attache l'idée du double, de l'autre menaçant d'étrangeté. Le carnet de notes de Sterbak en fait clairement foi, lorsque celle-ci écrit : « En créant des sensations / Je construis mes entrailles / Je me crée moi-même / Je suis à la fois le golem et son créateur[18]. »

L'idée du double est explicite dans *Je t'écoute penser*. Encore une fois, il y a brouillage de l'identité – qui écoute ? qui pense ? Les têtes de deux homoncules de fer reposent sur le sol, séparées dans l'espace mais jointes par une force électromagnétique. S'agit-il d'une analogie corporelle qui tente de représenter la transmission de la pensée par des impulsions électriques entre les synapses, ou de l'étincelle divine de l'inspiration ? Dans ses notes, Sterbak cite la métaphore étrangement corporelle de Rimbaud : « J'assiste à l'éclosion de ma

her rival with a beautiful and deadly garment that was not what it seemed. But she was powerful, whether it suited the ambitions of those around her or not, because as a sorceress she possessed the secrets of life and death and did not fear to use them to get what she wanted.

Over this ancient tale of rejection and revenge Sterbak lays an angry and pathetic monologue of parasitical love and colonized identity. Keyed by an electronic eye, the dress enacts a cycle of seduction and repulsion, its arms uplifted to embrace like a praying mantis ready for love. A hollow and uncomfortable second skin, the dress may be a metaphor for the persona, a socially-projected self slipped on and off like a garment. In fact, the dress is closer to a dressmaker's dummy than a gown, an uncanny stand-in for a person, empty and yet humanly sensitive, its chest glowing hot and menacing at our approach.

Certain affinities with ideas important to the Surrealists may be detected in these works, especially the experience of the uncanny, which Freud explicitly associated with the double, and Georges Bataille's notion of *informe* — unformed or formless. It is possible to recognize a connection with the latter in the heads of *I Can Hear You Think*, fallen from their lofty position of dominance as the crown and ruler of the body, or in the limp organs strewn on the floor in *Golem: Objects as Sensations* as well as in the very meaning of the word golem. *Informe*, as Bataille put it, was "a term that serves to bring things down in the world, generally requiring that each thing have its form."[20] These works transgress the usual boundaries of the body and suggest a disquieting confusion of identity. Consider, in this respect, Bataille:

pensée: je la regarde, je l'écoute[19] ». Mais ce feu sacré n'est pas sans danger et, faut-il le rappeler, c'est une telle étincelle, ou décharge électrique, qui anima le monstre de Frankenstein.

Étroitement liée à de nombreux égards à *Je t'écoute penser*, *Je veux que tu éprouves ce que je ressens... (la robe)* est une œuvre directement inspirée de la *Médée* d'Euripide. Médée était une héroïne inorthodoxe : fille, sœur et mère dénaturées, elle avait échoué dans tous les rôles féminins prescrits par la société, à l'exception d'un seul. Dévorée par son amour pour Jason, elle trahit son père, sacrifie son frère, tue ses enfants et détruit sa rivale en lui offrant une tunique à la beauté mortelle, aux apparences trompeuses. Mais son pouvoir est incontestable, qu'il en convînt aux ambitions de son entourage ou non, car à titre de sorcière elle détient les secrets de la vie et de la mort et ne craint guère de les utiliser pour arriver à ses fins.

À cette légende ancestrale de rejet et de revanche, Sterbak superpose le pathétique monologue lourd de colère d'un amour parasitique et d'une identité usurpée. Animée par un œil électronique, la robe met en scène la dialectique séduction/répulsion, les bras levés comme pour se refermer dans l'étreinte mortelle de la mante religieuse prête à l'amour. Seconde peau vide et inconfortable, cette robe est peut-être une métaphore de la *persona*, cette projection sociale du moi que l'on endosse et dont on se débarrasse comme d'un vêtement. En fait, il s'agit plus d'un mannequin de couturière que d'une robe; étrange doublure de la personne, vide et pourtant d'une sensibilité humaine, sa poitrine rayonne d'un éclat brûlant et menaçant lorsque nous nous en approchons.

Ces œuvres présentent, en outre, certaines affinités avec des idées chères

The vicissitudes of organs, the profusion of
stomachs, larynxes, and brains traversing innu-
merable animal species and individuals, carries
the imagination along in an ebb and flow it does
not willingly follow, due to a hatred of the still
painfully perceptible frenzy of the bloody palpi-
tations of the body. Man willingly imagines
himself to be like Neptune, stilling his own
waves, with majesty; nevertheless, the bellowing
waves of the viscera, in more or less incessant
inflation and upheaval, brusquely put an end to
his dignity.[21]

Freud's reading of the uncanny is in
some ways related to Bataille, in the sense
that it tends to subvert man's lofty posi-
tioning of himself with the conscious mind
dominant. Linking the uncanny to the
double and the sense of menace it pro-
vokes, he observes that the double was
"originally an insurance against destruc-
tion to the ego, an 'energetic denial of the
power of death' . . . and probably the
'immortal' soul was the first 'double' of
the body."[22] The concept of narcissistic
projection turned menacing that Freud
relates to the double offers a tool to under-
standing the doubling that takes place in
all of these works, whose subject is iden-
tity and the troubled interior terrain of
the emotions.

THE BODY

Sterbak's use in these works of the body
and its double as a conduit to forms of
psychic life that go beyond reason may be
related to Surrealism's efforts to effect "a
revolution in values, a reorganization of
the very way the real was conceived."[23] In
many ways the outward sign and vehicle
of this revolution was the body. From the
material symbol of ideal (divine) beauty
that the body in art had once represented,

aux surréalistes, notamment l'expérience
de l'inquiétante étrangeté, que Freud
associait explicitement au phénomène du
double, et la notion d'informe – ce qui
n'est pas encore formé ou qui est sans
forme – que l'on rencontre chez Georges
Bataille. Une parenté avec celui-ci se
dégage d'ailleurs des têtes de *Je t'écoute
penser*, déchues de cette position de domi-
nation que leur conférait leur statut de
couronne et maîtresse du corps, ou dans
les organes flasques éparpillés sur le sol de
Golem : Les objets comme sensations, ainsi que
dans le sens même du mot golem. L'informe
pour Bataille, est « un terme servant à
déclasser, exigeant généralement que
chaque chose ait sa forme[20]. » Des œuvres,
donc, qui transgressent les frontières
habituelles du corps pour évoquer une
inquiétante confusion d'identité. Reve-
nons, à cet égard, à Bataille :

Les vicissitudes des organes, le pullulement des
estomacs, des larynx, des cervelles traversant les
espèces animales et les individus innombrables,
entraînent l'imagination dans des flux et des
reflux qu'elle ne suit pas volontiers, par haine
d'une frénésie encore sensible, mais pénible-
ment, dans les palpitations sanglantes des corps.
L'homme s'imagine volontiers semblable au
dieu Neptune, imposant le silence à ses propres
flots, avec majesté : et cependant les flots
bruyants des viscères se gonflent et se boule-
versent à peu près incessamment, mettant
brusquement fin à sa dignité[21].

L'interprétation que Freud propose
de l'inquiétante étrangeté est, en certains
points, apparentée à la position de
Bataille, en ce sens qu'il y voit un
phénomène qui tend à détrôner l'homme
du rôle dominant que lui assure sa con-
science. Établissant un lien entre l'inquié-
tante étrangeté et le double, sans oublier

it became the sign of a more fluid "convulsive" beauty. Influenced by Freud's theories of repressed, unconscious desire that might be triggered by apparently unrelated or inappropriate objects, and living in a mechanistic world, the Surrealists likened the desiring (and desired) body to an animal or a machine.

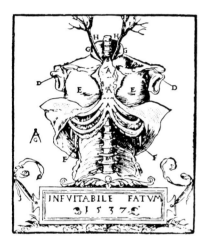

Both of these aspects, the animalistic and the mechanistic, are to be found in two works in which Sterbak approaches the body by way of the garment. The first work, *Vanitas: Flesh Dress for an Albino Anorectic* (1987), is situated at a point of convergence between medieval and modern attitudes to bodily identity, as the title, beginning with *Vanitas* and ending with *Anorectic*, suggests. A profoundly ambivalent object, it is both body and garment, interior and exterior, human and animal, eternal horrifying metaphor and decaying fleshly presence. The body as garment is an old image, expressing the dualism of body and soul. As a dress, a feminine garment, it is subject to feminist readings, for woman, historically more closely associated than man with the

le sentiment de menace qu'il génère, Freud note que « le double était à l'origine une assurance contre la disparition du moi, un "démenti énergique de la puissance de la mort", [...] et il est probable que l'âme "immortelle" a été le premier double du corps[22]. » Le concept de projection narcissique devenue soudain menaçante, que Freud lie à l'idée du double, nous permet de mieux comprendre l'effet de redoublement qui se produit dans toutes ces œuvres où le flou de l'identité et l'univers trouble des émotions s'inscrivent.

LE CORPS

Quand Sterbak, dans ces mêmes œuvres, recourt au corps et à son double pour exprimer certaines formes de la vie psychique qui transcendent la raison, elle se rapproche de l'entreprise surréaliste qui visait à opérer « une révolution des valeurs, une réforme de notre mode d'appréhender le réel[23]. » À de nombreux égards, le corps était le support matériel et le vecteur de cette révolution. D'abord symbole matériel de la beauté idéale (divine) dans l'art, le corps deviendra le signe d'une beauté plus fluide et « convulsive ». Influencés par les théories freudiennes du désir inconscient et refoulé qui peut être déclenché par des objets apparemment sans rapport ou inappropriés, et aux prises avec un monde mécanistique, les surréalistes assimilaient le corps désirant (et désiré) à un animal ou à une machine.

Cette référence à l'animal et à la machine se retrouve dans deux œuvres de Sterbak où, par l'intermédiaire du vêtement, elle aborde la question du corps. La première, *Vanitas: Robe de chair pour albinos anorexique*, se situe au confluent des attitudes médiévales et modernes à l'égard de l'identité corporelle, comme l'indique

"Inevitabile Fatum," from *L'écorché* (Musée des Beaux-Arts de Rouen, 1977)

« Inevitabile Fatum », tiré de *L'écorché*, Musée des beaux-arts de Rouen, 1977

graphiquement son titre déployé entre « vanitas » et « anorexique ». Objet profondément ambivalent, elle est à la fois corps et vêtement, intérieure et extérieure, humaine et animale, métaphore horrifiante éternelle et présence charnelle en état de putréfaction. Le corps comme vêtement est une image ancienne où se lit le dualisme du corps et de l'âme. En tant que robe, que vêtement féminin, elle est sujette à des lectures féministes; car la femme, dont on a dit de toujours qu'elle était plus proche du corps que l'homme, a souffert plus profondément des péchés de la chair[24]. Comme l'écrit Caroline Walker Bynum :

Les idées scientifiques médiévales, en particulier dans leur version aristotélicienne, assignaient au corps masculin un caractère paradigmatique. Il servait de type, de modèle ou de définition de l'humain; ce qui était précisément féminin, c'était l'informe, la « matérialité » ou physicalité de notre humanité. Pour une telle pensée, la femme c'était une rupture des frontières, un manque de forme ou de définition, c'était aussi l'ouverture, l'exsudation et le débordement[25].

Si la décomposition des corps est une préoccupation universelle au Moyen Âge, comme en témoigne la prolifération des *memento mori*, elle n'est cependant pas considérée comme un phénomène isolé, mais ouvre plutôt la voie à la libération finale de l'âme et à la vie éternelle. En ce sens, l'utilisation que fait Sterbak de substances organiques telles que la viande se compare à l'emploi de la graisse, chez Beuys, pour signifier l'interaction entre la mort et la vie. Cependant, Sterbak ne partage pas l'optimisme social d'un Beuys : sa *Robe de chair* procède d'une réalité plus sombre. D'une société séculaire, nous voilà désormais englués dans une

Vanitas: Flesh Dress for an Albino Anorectic
(cat. no. 8)

Vanitas : Robe de chair pour albinos anorexique
(cat. n° 8)

body, has suffered more deeply the sins of the flesh.[24] As Caroline Walker Bynum writes,

Medieval scientific ideas, especially in their Aristotelian version, made the male body paradigmatic. It was the form or pattern or definition of what we are as humans; what was particularly womanly was the unformedness, the "stuffness" or physicality of our humanness. Such a notion identified women with breaches in boundaries, with lack of shape or definition, with openings and exudings and spillings forth.[25]

But if decay was a preoccupation for all in the Middle Ages, as the proliferation of *memento mori* testifies, it was not seen in isolation, but represented the eventual liberation of the soul and transition to eternal life. Sterbak's use of an organic substance like meat can be likened in this sense to Beuys's use of fat to embody the movement between death

and life. However, Sterbak lacks Beuys's social optimism: her *Flesh Dress* belongs to a darker reality. We have moved from a secular to a consumer society in which the flesh has become meat. The body is our literal and only self and the site of a dynamic of power and control. The anorectic, then, is the symbol of a fateful delusion of omnipotence. Part of the horror that her *Flesh Dress* inspires is due to the breakdown of the old hierarchy that linked the body to the cosmos. Having lost the meaning once implicit in its pattern or design, the body, behind our efforts to control it, becomes formless — *informe* — and we are unwilling to accept its "bloody palpitations."

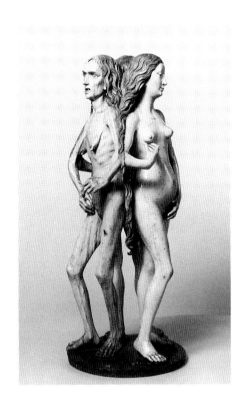

SEDUCTION

Vanitas marks a transition in Sterbak's work to a more socially and politically oriented consideration of the network of relationships that define what she has called states of being. In *Remote Control* (1989) — two cage-like motorized crinolines — this network is represented both formally, in the shape of the crinolines (which greatly increases the presence of the wearer, while at the same time making any approach to her more difficult) and metaphorically, through the reference to the essential ambivalence of technology (suggested by the robotized mechanism that powers the crinolines, setting up an alternation of control and dependency).

 Remote Control is both a dress and a machine, a modern automaton. As it glides smoothly through a space, operated by the fragile young woman inside it, the illusion of perfect independence is created. So the original dream of the machine is revealed: to extend the body and thus free mankind from the constraints of

société de consommation où la chair n'est plus que viande. Le corps nous reste, moi littéral et unique, siège d'une dynamique du pouvoir et du contrôle. L'anorexique est ainsi le triste symbole d'une fatidique illusion de l'omnipotence. L'horreur qu'inspire la *Robe de chair*, c'est un peu celui qui nous prend devant l'effondrement de la hiérarchie vieille qui avait fait du corps le beau reflet du cosmos. Dépourvu désormais du sens profond qu'il puisait à sa propre architecture, le corps, derrière nos efforts pour le contrôler, se retrouve sans forme – informe – et nous nous refusons à en accepter les « palpitations sanglantes ».

LA SÉDUCTION

Œuvre de transition, *Vanitas* inaugure chez Sterbak un questionnement plus vif des aspects sociaux et politiques du réseau de rapports qui font du fait d'être un corps à corps où l'étreinte glisse inévitablement

Gregor Erhart, ***Vanitas***, c. 1500, polychrome carving. Kunsthistorisches Museum, Vienna

Gregor Erhart, ***Vanitas***, vers 1500, bois polychrome. Kunsthistorisches Museum, Vienne

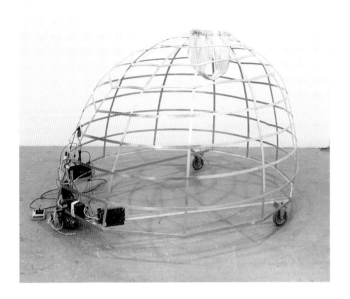

physical weakness. Yet this freedom can easily turn into its opposite, the total loss or surrender of control, as we see when the woman inside the crinoline is manoeuvred around the room from a distance by means of a radio-operated remote-control device. As the young woman's uncomfortable position and dependency on others to help her in and out of the machine reveals, our postures, whether personal, social, or political, are mutually dependent, nor can control be separated from seduction.

Remote Control is the third of the dresses that trace the outlines of an economy of desire introduced by the "I want" of the first dress, which was magical, as the second was animal and the last mechanical. Moving from the ontological to the social level, what they share as images of clothing is an intimate, yet transformative, relationship to the body. In essence, this transformation involves the transition from the natural to the cultural state, from body to persona. Thus the sociolo-

dans la contrainte. Dans *Télécommande* (1989) – deux crinolines motorisées ressemblant à des cages –, ce réseau est représenté à la fois formellement, par les crinolines qui accentuent la présence de celle qui les porte tout en la rendant plus difficile d'approche, et métaphoriquement, dans la référence à la fonction nécessairement paradoxale de la technologie, ce jeu entre contrôle et dépendance, que suggère le mécanisme automatisé animant ces crinolines.

Télécommande est à la fois robe et machine, un automate moderne. Alors qu'elle glisse sans heurt dans l'espace, mue par la fragile jeune femme qu'elle contient, l'illusion d'une indépendance parfaite est créée. Le rêve originel de la machine est ainsi révélé: étendre les limitations du corps et ainsi, libérer l'humanité des contraintes de la faiblesse physique. Pourtant, cette liberté peut aisément devenir contrainte, perte de contrôle totale ou abdication, comme l'illustre la position de la jeune femme qui se fait promener dans la crinoline télécommandée. À l'image de cette situation inconfortable et de la dépendance de la jeune femme à l'égard de ceux qui doivent lui prêter main forte pour entrer et sortir de la machine, les positions que nous adoptons, que ce soit sur le plan personnel, social ou politique, sont interdépendantes, et le contrôle est aussi nécessairement affaire de séduction.

Télécommande est la troisième des robes qui retracent les grandes lignes d'une économie du désir introduite par le « Je veux » de la première robe: magique celle-là, animale la seconde et mécanique la troisième. Passant de la sphère ontologique au niveau social, elles partagent, en tant que représentation du vêtement, un rapport intime avec le corps, et pourtant transformateur. Essentiellement, cette

gist Georg Simmel has suggested that adornment "intensifies and enlarges the impression of the personality by operating as a sort of radiation emanating from it . . . and everybody else is . . . immersed in this sphere,"[26] an image startlingly appropriate to Sterbak's first, electric dress. Despite the feminist critique of much of women's clothing as an oppressive token of patriarchal control, both lit-

transformation rend compte du passage de l'état naturel à l'état culturel, du corps à la *persona*. C'est pourquoi, selon le sociologue Georg Simmel, les ornements « intensifient et accroissent l'impression créée par la personnalité en lui donnant une sorte de rayonnement [...] qui enveloppe toutes les autres personnes[26] », image qui convient particulièrement bien à la première robe de Sterbak, c'est-à-dire sa robe

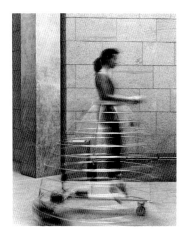 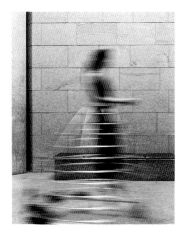 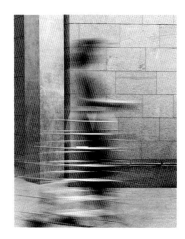

erature and psychoanalysis confirm that the meaning of dress is at bottom erotic, and thus as entangled with desire as with power.[27] So *Remote Control* might be thought of as a kind of female "bachelor machine," representing the apparatus of seduction.

 Two other works whose meaning is involved with the fluidity of desire and power are the recent *Whips* (1990) and the earlier *Seduction Couch* (1986–87). Both summon up the body while operating in its absence. This displacement seems deliberately fetishistic in the case of the *Whips*. It is difficult to look at them without thinking of Freud's classic analysis of

électrique. En dépit de la critique féministe qui voit dans une grande partie du vêtement féminin le témoignage oppressant du contrôle patriarcal, la littérature et la psychanalyse confirment que le vêtement a une signification essentiellement érotique, et qu'il est en conséquence tout aussi indissociable du désir que du pouvoir[27]. *Télécommande*, ce pourrait donc être une sorte de « machine célibataire » femelle, une mise en forme de l'appareillage de la séduction.

 Cette fluidité du désir et du pouvoir est également perceptible dans deux autres œuvres, *Fouets* (1990), réalisation récente, et *Divan de séduction* (1986–1987),

Remote Control II
(cat. no. 15), motion sequence

Télécommande II
(cat. n⁰ 15), séquence photographique

fetishism as a form of castration anxiety (the fetish represents the mother's penis whose absence the boy denies). So Sterbak pursues the chain of association "hair-fetish-penis-power" with malicious humour, turning her postiches into symbolic weapons.

By contrast with the playfully dadaist *Whips*, *Seduction Couch* conjures up the theatrically crass, aggressively sexual atmosphere of the singles club scene, the

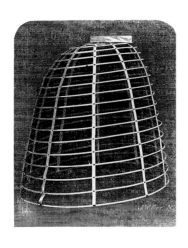

meat market of interpersonal relations. Glittering light transforms the mass-produced perforated-iron couch into a beautiful object, but the spark jumping from the Van de Graaff generator next to it warns us that it is electrically charged. Sexual display is what *Seduction Couch* is about; it's dangerous for us but enticing, and we want to get close even though we know it's going to hurt.

PUBLIC AND PRIVATE

The history of the couch is equally charged with symbolic power, bringing a profounder meaning to the work as a meditation on the political dimensions of sex-

création plus ancienne. Toutes deux font appel au corps tout en opérant en son absence. Ce déplacement est de nature délibérément fétichiste dans le cas des *Fouets*. Il est difficile de les contempler sans songer à l'analyse classique faite par Freud du fétichisme comme manifestation du complexe de castration (le fétiche est le substitut du phallus de la mère dont le petit garçon dénie l'absence). Sterbak poursuit donc l'enchaînement d'associations « cheveux-fétiche-phallus-pouvoir » avec un humour malicieux et transforme ses postiches en armes symboliques.

Au contraire du dadaïsme enjoué des *Fouets*, *Divan de séduction* rappelle l'atmosphère vulgairement théâtrale et agressivement sexuelle des boîtes de nuit pour célibataires, ce marché charnel des relations interpersonnelles. Une lumière étincelante transforme le divan en métal ajouré de grande série en un bel objet, mais l'étincelle que produit l'accélérateur de Van de Graaff, à côté, nous rappelle qu'un courant électrique le parcourt. *Divan de séduction* fait étalage de la sexualité; dangereux mais en même temps attirant, nous voulons nous en approcher tout en sachant que cela nous fera mal.

LE PUBLIC ET LE PRIVÉ

L'histoire du divan est également chargée d'un pouvoir symbolique, investissant l'œuvre d'un sens plus profond où se fait jour une méditation sur les dimensions politiques de la sexualité. L'origine pourrait en être dans le clivage entre le public et le privé qui remonte à la fin du XVIIᵉ siècle lorsqu'apparurent, dans les demeures de l'élite, les pièces où l'on pouvait s'isoler en compagnie de ses intimes. Jusqu'à cette époque, la chambre servait de pièce de réception, où le maître ou la maîtresse

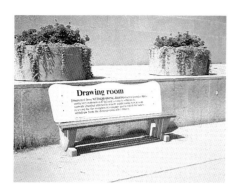

uality. We may situate it at the beginning of a separation between public and private which began to be recognized late in the seventeenth century with the creation of private rooms set aside for the society of one's intimates in the houses of the elite. Until then, company was received in the bedroom, where the master or mistress of the house sat enthroned in bed. The couch, or luxuriously upholstered day bed, which we know from David's portrait of the influential Mme Récamier, is associated with the ladies' cabinet or boudoir, site of the famous salons of the eighteenth century, around which so much female power was concentrated.

Sulking Room (1988) and *Drawing Room* (1988), which exist alternatively as embroidered wall hangings or commercially-screened texts on bus-stop benches — moving easily between the public realm and private, interior space — trace the emergence of the new intimacy through the most social of means, the etymology of the words associated with it. So we are told that *sulking room* is a literal translation of *boudoir*, and reminded by the negative connotations of *sulk* that wanting to be alone was not always accepted as a normal human desire; *drawing room*, similarly, was originally *withdrawing room*, a place to withdraw with one's intimates from the general company.

Sulking Room and *Drawing Room* have a dual significance here. Firstly, such spaces, by providing a measure of privacy, were the outward signs of the gradual

de maison trônait dans son lit. La chaise longue ou le divan tapissé de tissus somptueux, que nous connaissons grâce au portrait peint par David de l'influante M^mc Récamier, est associé au cabinet ou boudoir féminin, lieu des célèbres salons du XVIII^e siècle, foyers importants du pouvoir des femmes.

Boudoir (1988) et *Appartement privé* (1988)*, qui peuvent être tour à tour des tapisseries autant que des textes sérigraphiés sur les bancs des abribus – passant aisément du domaine public à l'espace intérieur privé – nous révèlent l'émergence d'une intimité nouvelle par le plus social des moyens, le langage et, notamment, l'étymologie. « Boudoir », du verbe « bouder », nous rappelle les connotations péjoratives associées au mot « bouder », à savoir que le désir d'être seul n'a pas toujours été perçu comme un désir humain acceptable. De même, « appartement », de l'italien *appartare*, séparer, rappelle lui aussi la notion de retrait, qui survit aujourd'hui dans l'expression « se retirer dans ses appartements » pour se retrouver, seul ou en compagnie de quelque intime, à l'écart de l'espace proprement social.

Boudoir et *Appartement privé* ont ici une double signification. Tout d'abord, en tant que lieux réservés à une certaine intimité, ils étaient les signes concrets d'une reconnaissance graduelle de l'individu qui ne se définissait plus seulement par son aspect extérieur et par la place qu'il occupait dans la société, mais aussi en fonction de sa vie intérieure[28]. Deuxièmement, il s'agit de lieux féminins d'où les femmes pouvaient exercer leur pouvoir, à une époque où les domaines public et privé n'étaient pas complètement séparés, comme ils finiraient par l'être dans l'intimité domestique du foyer. Ces pièces jouent donc un rôle nettement

*N.d.T. – Les titres originaux de ces deux œuvres textuelles sont, respectivement, *Sulking Room* et *Drawing Room*. La première repose sur une traduction littérale du terme « boudoir », *to sulk* signifiant bouder, qui instaure par cette désignation inattendue un jeu de mot où le sens est soudain déplacé pour le lecteur anglophone. La seconde, où le jeu porte sur l'étymologie de l'expression *drawing room*, forme abrégée de *withdrawing-room*, *withdrawing* signifiant se retirer, rappelle le sens premier du terme, sens qui s'est perdu au fil des transformations sociales.

recognition of the individual as defined not only by his outward appearance, his place in the community, but also by his inner life.[28] Secondly, they were feminine spaces from which women could exercise power at a point when the public and private realms were not completely cut off from each other, as they would eventually be in the domestic intimacy of the home. Thus they play a role that is distinctly feminist, together with *Seduction Couch* and *I Want You to Feel the Way I Do*, recovering from myth and history the image of the strong woman.

féministe et, avec *Divan de séduction* et *Je veux que tu éprouves ce que je ressens*, elles font renaître du mythe et de l'histoire l'image de la femme forte.

Si le féminisme de Sterbak prend cette direction, tout en contradictions, plutôt que de s'aligner sur les analyses sociologiques de l'oppression patriarcale faites par la plupart des féministes nord-américaines, ou même sur la subversion psycho-linguistique des féministes françaises, cela tient peut-être à son tempérament slave. Après tout, la femme forte, et même agressive, est un personnage courant de la culture d'Europe centrale – la sorcière Baba Yaga en serait un exemple – où l'autorité que les femmes exercent sur les hommes dans les affaires domestiques est le sujet de nombreux contes populaires et de bien des plaisanteries contemporaines. Aussi n'est-il guère surprenant que même les œuvres les plus puissamment féministes de Sterbak, telles que *Vanitas: Robe de chair pour albinos anorexique*, ne soient pas totalement dépourvues d'une pointe d'ironie autocritique.

Une œuvre textuelle qui a précédé *Boudoir* et *Appartement privé* portait un message tout à fait différent. *Attitudes* (1987) est une série d'oreillers à monogramme sur lesquels sont inscrits des mots insolites tels que « réputation », « vertu », « avarice » et « fantasmes sexuels ». Bousculant avec humour l'intimité de la chambre, Sterbak permet au public d'envahir le domaine privé. L'État n'a peut-être pas sa place dans les alcôves de la nation, comme l'a dit un jour Pierre Trudeau (il était alors ministre fédéral de la Justice), mais il ne peut empêcher les froids calculs du consommateur sexuel, même au lit.

Vers l'époque où les Nord-américains discutaient l'analyse faite par Francis

That Sterbak's feminism should take this direction, fraught with contradictions, rather than align itself with the sociological analyses of patriarchal oppression of most North American feminism, or even the psycho-linguistic subversion of the French feminists, is perhaps an expression of her Slavic temperament. After all, the picture of the strong, even aggressive woman is a common one in Central European culture — think of the witch Baba Yaga — and women's domestic power over men is the subject of many folk tales and contemporary jokes. It should not surprise us then that even Sterbak's most powerfully feminist pieces, such as *Vanitas: Flesh Dress for an Albino Anorectic*, are not entirely free of a self-mocking edge.

One of the text pieces that precedes *Sulking Room* and *Drawing Room* communicates a very different message. *Attitudes* (1987) is a set of monogrammed pillows each bearing unlikely words such as "reputation," "virtue," "greed," and "sexual fantasies." Humorously subverting the intimate context of the bedroom, Sterbak lets the public invade the private realm of the bedroom. The state may have no place in the bedrooms of the nation, as Pierre Trudeau once said (he was Justice Minister in the Canadian government at the time), but there's no stopping the cold calculations of the sexual consumer, even in bed.

At about the time that North Americans were debating Francis Fukiyama's analysis of the end of the Cold War entitled "The End of Ideology" and celebrating the exhaustion of Soviet hegemony in the East Bloc countries with the joke about the new definition of communism (the longest route from capitalism to capitalism), Sterbak was making *Generic Man*

Fukiyama de la fin de la Guerre froide, intitulée « The End of Ideology », et célébraient l'essoufflement de l'hégémonie soviétique dans les pays du bloc de l'Est dans une définition amusante du communisme – la route la plus longue du capitalisme au capitalisme –, Sterbak s'occupait à créer *L'homme générique* (1987) et *Vies sur mesure* (1988). Emblèmes de la société de consommation, ces œuvres sont de sombres méditations sur l'irrésistible attrait de la conformité, et pourraient donner à réfléchir aux optimistes. Alors que *Golem, Je veux que tu éprouves ce que je ressens* et *Vanitas* étaient des œuvres en quête d'une identité sous les apparences, *Vies sur mesure* et *L'homme générique* ne nous révèlent que la surface, comme si c'était le contenant lui-même qui attestait la vérité.

INTÉRIEUR ET EXTÉRIEUR

À donner aux choses un tour morbide, il serait possible d'affirmer que le cercueil est l'enveloppe ultime du moi. Lieu commun au Moyen Âge, une telle réflexion n'aurait guère paru morbide car la mort, telle que symbolisée dans les effigies funéraires, était considérée comme une frontière, non une fin. Puisqu'une grande partie des œuvres de Sterbak traitent de l'ambiguïté inhérente des frontières – entre l'inerte et le vivant, le grotesque et le normal, le privé et le public – *À l'intérieur* (1990) pourrait avoir valeur de portrait. Petit cercueil recouvert de miroirs contenu dans un grand cercueil de verre transparent, *À l'intérieur* est à la fois dur et fragile, simultanément clair et opaque, une énigme du moi.

Penché vers cet objet, c'est sa propre image qu'on y voit multipliée par les nombreuses facettes réfléchissantes, paroxysme de mimétisme. Cet effet de

(1987) and *Standard Lives* (1988). Emblems of consumerism, the pieces are dark meditations on the seductiveness of conformity that might give pause to the optimism. Where *Golem, I Want You to Feel the Way I Do*, and *Vanitas* were works that sought identity under the skin, *Standard Lives* and *Generic Man* give us only surface, as if it were the package itself that held the real truth.

INSIDE (OUT)

Morbidly, we might say that the coffin is the ultimate package of the self. This would have been a commonplace in the Middle Ages, not especially morbid to people who viewed death, as symbolized in the portrait tomb, as a boundary not an end. Since much of Sterbak's work has been about the inherent ambiguity of boundaries — between the inert and the living, the grotesque and the normal, the private and the public — we might perhaps start here, and consider *Inside* (1990)

fusion de l'objet avec son environnement rappelle les commentaires de l'écrivain surréaliste Roger Caillois sur la psychasthénie (terme utilisé par Pierre Janet pour décrire une perte de la substance du moi) qu'il compare au mimétisme de certains insectes. Loin d'être une forme d'adaptation, selon Caillois, le mimétisme représente une perte de maîtrise de soi, l'incapacité de maintenir distinctes les frontières dont la vie de tout organisme dépend. « L'animal qui se fond dans son milieu est dépossédé, déchu de sa réalité, comme s'il succombait à la tentation qu'exerce sur lui l'extériorité de l'espace lui-même[29]. » En tant que portrait, *À l'intérieur* figure cette dépossession comme le fait de se trouver hors de soi-même.

Mais c'est un tout nouveau tour que prennent ces thèmes du redoublement du moi et de l'autre, de l'intérieur et de l'extérieur, de la matière vivante et de la matière inerte, qui traversent l'œuvre de Sterbak et culminent dans *À l'intérieur*. Il se cache

as a portrait. A little mirror-glass coffin inside a larger transparent-glass coffin, *Inside* is both hard and fragile, simultaneously clear and opaque, a riddle of the self.

Leaning towards this object, we see our own image multiplied in its facetted reflections in a paroxysm of mimicry. This effect of fusion of the object with its environment suggests the Surrealist writer Roger Caillois's discussion of psychaesthenia (the term used by Pierre Janet to describe a loss of ego substance), which he relates to the visual mimicry of certain insects. Far from being adaptive, Caillois argues, mimicry represents a loss of self-possession, a failure to maintain the distinctness of its boundaries on which the life of any organism depends. "The animal that merges with its setting becomes dispossessed, derealized, as though yielding to a temptation exercised on it by the vast outsideness of space itself."[29] As a portrait, *Inside* embodies this dispossession as a state of being outside of oneself.

There is, nonetheless, a final twist in the themes of doubling of self and other, inside and outside, living and dead substance, that run through Sterbak's work and culminate in *Inside*. It lies in the little coffin that rests inside the large coffin (its almost double) like a baby in the womb. This secret, this unknown, resists analysis, resists penetration. At its best, the truth of Sterbak's art is found in this material core, these states of being, intelligently and passionately inflected, an ironically expressive reprise of Minimalism's classic dictum: what you see is what you see.

DIANA NEMIROFF

dans le petit cercueil qui repose dans le grand cercueil (presque son double) comme un bébé dans le sein maternel. Lieu secret, matrice de l'innommable qui résiste à l'analyse, à la pénétration. C'est au tréfonds de cette matière que se tapit la vérité de l'art de Sterbak, dans ce corps à corps où l'intelligence et la passion nous parlent de ce qu'il en est de l'être et reprennent sur un mode subtilement ironique la maxime classique du minimalisme : ce que vous voyez, c'est ce qu'il y a à voir.

DIANA NEMIROFF

Inside (cat. no. 16)

À l'intérieur (cat. n° 16)

1. The exhibition, organized in 1982 by France Gascon for the Musée d'art contemporain in Montreal, was called *Menues manœuvres* and included work in small dimensions by Sylvain P. Cousineau, Serge Murphy, and Jana Sterbak.

2. Jaroslav Hašek (1883–1923) is best known for his picaresque novel *The Good Soldier Švejk*, whose simpleton hero, Švejk, proves more knowing than he looks. Both Hašek and Kafka anticipated the totalitarian state some years before it came to be realized on either side of Czech lands. Their subject is the alienated citizen versus the blind force of an anonymous state. However, humour is not absent in their work; Hašek's book in particular is a devastating satire on the corruption and bumbling incompetence of officialdom.

3. Karel Čapek (1890–1938), a novelist and playwright, wrote the absurdist *R.U.R.*, a play about robots who proceed to exterminate humanity after being given souls by their maker — but by then they have become "human" themselves.

4. Jana Sterbak, "Artist Text," in Bruce Ferguson and Sandy Nairne, *The Impossible Self*, exhibition catalogue (Winnipeg: Winnipeg Art Gallery, 1988), p. 70.

5. In this regard, it is interesting to consider the cultural implications of Milan Kundera's statement in his speech at the Fourth Congress of the Czechoslovak Writers' Union in June 1967, that "there has never been anything self-evident about the existence of the Czech nation, and one of its most distinctive traits, in fact, has been the *unobviousness* of that existence." Cited in R.C. Porter, *Milan Kundera: A Voice from Central Europe* (Aarhus, Denmark: Arkona, 1981), p. 5.

6. Sterbak, in Ferguson and Nairne, *The Impossible Self*, p. 67.

7. Besides Hesse, other artists whose work in this direction affected Sterbak include Lynda Benglis and Keith Sonnier, as well as several of the European artists associated with Arte Povera.

8. *Parachute* 28 (September–November 1982), p. 29.

9. Jana Sterbak, artist's statement, in Jessica Bradley and Diana Nemiroff, *Songs of Experi-*

1. L'exposition, organisée en 1982 par France Gascon pour le Musée d'art contemporain de Montréal, avait pour titre *Menues manœuvres* et comportait des œuvres de petites dimensions de Sylvain P. Cousineau, Serge Murphy, et Jana Sterbak.

2. Jaroslav Hašek (1883–1923) est surtout connu pour son roman picaresque, *Le brave soldat Chvêïk*, dont le héros naïf, Chvéïk, s'avère bien plus sage qu'il ne le paraît. Hašek et Kafka avaient tous deux prévu l'avènement du totalitarisme quelques années avant que les gens ne s'en rendent compte, d'un côté ou de l'autre du territoire tchécoslovaque. Ils ont pris pour sujet l'aliénation du citoyen vis-à-vis de la force aveugle d'un État anonyme. Toutefois, leur œuvre n'est pas sans humour; le roman de Hašek en particulier est une satire acerbe de la corruption et de l'incompétence criante du fonctionnarisme.

3. Karel Čapek (1890–1938), romancier et dramaturge, auteur notamment de *R.U.R.*, pièce dans laquelle des robots entreprennent l'extinction de l'humanité après que leur créateur leur ait donné une âme – ce qui en avait fait des « humains » eux-mêmes.

4. Jana Sterbak, texte de l'artiste, dans Bruce Ferguson et Sandy Nairne, *The Impossible Self*, cat. de l'exposition, Winnipeg, Winnipeg Art Gallery, 1988, p. 70 (trad.).

5. À cet égard, il est intéressant de noter les implications culturelles de la remarque de Milan Kundera dans son discours au 4ᵉ Congrès de l'Union des écrivains tchèques en 1967 : « L'existence de la nation tchèque n'a absolument jamais été une évidence, et une de ses caractéristiques les plus marquantes est, en fait, la *non-évidence* de cette existence », cité dans R.C. Porter, *Milan Kundera: A Voice from Central Europe*, Aarhus, Danemark, Arkona, 1981, p. 5 (trad.).

6. Sterbak, dans Ferguson et Nairne, *The Impossible Self*, p. 67.

7. Outre Hesse, d'autres artistes ont influencé Sterbak sur ce point : Lynda Benglis et Keith Sonnier, ainsi que plusieurs artistes européens associés à Arte Povera.

8. *Parachute*, 28, septembre–novembre 1982, p. 29.

9. Jana Sterbak, texte de l'artiste, dans Jessica

ence, exhibition catalogue (Ottawa: National Gallery of Canada, 1986), p. 138.

10. See Milan Kundera, *The Unbearable Lightness of Being* (New York: Harper and Row, 1984), p. 5.

11. Derek York, "Does Gravity Help to Weigh Thoughts?" *Globe and Mail* (Toronto), 29 September 1990, p. D4.

12. Sterbak, in Ferguson and Nairne, *The Impossible Self*, p. 70. Edna St. Vincent Millay's poem "First Fig" (in her collection *A Few Figs from Thistles*) makes the reference to poetic vision explicit:
"My candle burns at both ends;
It will not last the night;
But ah, my foes, and oh, my friends —
It gives a lovely light!"

13. Arthur Rimbaud, letter to Paul Demeny, 1871, in *Rimbaud: Illuminations and Other Prose Poems*, trans. Louise Varèse, rev. ed. (New York: New Directions, 1957), pp. xxx, xxxii.

14. Rosalind Krauss, "Corpus Delicti," in Rosalind Krauss and Jane Livingston, *L'Amour fou: Photography and Surrealism* (New York: Abbeville Press, 1985), p. 85.

15. Czeslaw Milosz, interview, *New York Review of Books*, 27 February 1986. The statement is quoted in Jana Sterbak, "Two 3-d Multisensory Projects / Accompanying Texts and Drawings," *Rubicon* 7 (Summer 1986), p. 122.

16. For a discussion of Hawking in relation to Sterbak's work, see Bradley and Nemiroff, *Songs of Experience*, p. 35.

17. See Jean Starobinski, "A Short History of Bodily Sensation," in Michel Feher et al., ed., *Fragments for a History of the Human Body: Part Two*, no. 4 in the *Zone* series (New York: Zone, 1989), pp. 350ff.

18. Jana Sterbak, unpublished notes, artist's file, National Gallery of Canada.

19. Sterbak, "Two 3-d Multisensory Projects," p. 118.

20. Georges Bataille, "Formless," in *Visions of Excess: Selected Writings, 1927–1939*, trans. Allan Stoekl (Minneapolis: University of Minnesota Press, 1985), p. 31.

21. Bataille, "Formless," p. 22. In his introduction to this collection of Bataille's writings,

Bradley et Diana Nemiroff, *Chants d'expérience*, cat. de l'exposition, Ottawa, Musée des beaux-arts du Canada, 1986, p. 138.

10. Voir Milan Kundera, *L'insoutenable légèreté de l'être*, traduit par François Kérel, Paris, Gallimard, 1984, p. 11–12.

11. Derek York, « Does Gravity Help to Weigh Thoughts ? », *The Globe and Mail*, Toronto, 29 septembre 1990, p. D4.

12. Sterbak, dans Ferguson et Nairne, *The Impossible Self*, p. 70. Edna St. Vincent Millay dans « First Fig » , tiré du recueil *A Few Figs from Thistles*, explicite la référence à la vision poétique (trad.) :
« Ma chandelle brûle par les deux bouts;
Elle ne fera pas la nuit;
Ah mes ennemis, ô mes amis –
Mais de quel bel éclat elle luit ! »

13. Lettre de Rimbaud à Paul Demeny (1871), dans Arthur Rimbaud, *Œuvres complètes*, Paris, Gallimard « La Pléiade », 1972, p. 251–252.

14. André Breton, *L'Amour fou*, Paris, Gallimard, 1937, notamment p. 15 et 26.

15. Entrevue de Czeslaw Milosz, *New York Review of Books*, 27 février 1986. Cette déclaration a été publiée dans Jana Sterbak, « Two 3-d Multisensory Projects / Accompanying Texts and Drawings », *Rubicon*, 7, été 1986, p. 122 (trad.).

16. Pour un commentaire sur le rapport entre Hawking et l'œuvre de Sterbak, voir Bradley et Nemiroff, *Chants d'expérience*, p. 35.

17. Voir Jean Starobinski, « A Short History of Bodily Sensation », dans Michel Feher et autres (sous la dir. de), *Fragments for a History of the Human Body : Part Two*, n° 4 de la série *Zone*, New York, Zone, 1989, p. 350 et suiv.

18. Jana Sterbak, notes inédites, dossier de l'artiste, Musée des beaux-arts du Canada (trad.).

19. Sterbak, « Two 3-d Multisensory Projects », p. 118 (trad.).

20. Georges Bataille, « Informe », dans *Œuvres complètes*, tome 1, *Premiers écrits 1922–1940*, Paris, Gallimard, 1970, p. 217.

21. Bataille, « Le gros orteil », *Ibid.*, p. 202. Allan Stoekl, dans son introduction à la traduction anglaise des œuvres de Bataille (*Visions of Excess : Selected Writings, 1927–1939*, Minneapolis,

Stoekl comments on Bataille's project in terms not irrelevant to a discussion of Sterbak's art: "Bataille is not simply privileging a new object (excrement, flies, ruptured eyes, the rotten sun, etc.) over the old one (the head, the king, spirit, mind, vision, the sun of reason, etc.). If . . . the medieval allegorical imagination posits a fundamental congruence between *hierarchy* in the body and the guaranteed, stable *meaning* of allegory (in the body, the highest element is the head; in society, the king; and in the universe, God), then we must conclude that a theory that simply substituted one hierarchy for another (a hierarchy that favours the *high* replaced by one that favours the *low*) would only inaugurate a new metaphysics and a new stabilized allegorical system of meaning. Filth would replace God.

"But Bataille's approach is not that simple . . . Bataille precisely recognizes that the *fall* of the elevated and noble threatens the coherent theory of allegory itself. This is not to imply that allegory is simply done away with in Bataille . . . but rather, that what Bataille works out is a kind of headless allegory, in which the process of signification and reference associated with allegory continues, but leads to the terminal subversion of the pseudostable references that had made allegory and hierarchies seem possible" (pp. xiii–xiv).

22. Sigmund Freud, "The Uncanny," in *Collected Papers*, vol. 4 (London: Hogarth Press, 1957), p. 387.

23. Krauss and Livingston, *L'Amour fou*, p. 15.

24. For an excellent feminist reading of this work and *I Want You to Feel the Way I Do . . . (The Dress)*, see Jessica Bradley, "Jana Sterbak: Objects as Sensations," in *Jana Sterbak*, exhibition catalogue, exhibition organized by Cindy Richmond (Regina: Mackenzie Art Gallery, 1989), pp. 44–47.

25. Caroline Walker Bynum, "The Female Body and Religious Practice in the Later Middle Ages," in Michel Feher et al., ed., *Fragments for a History of the Human Body: Part One*, no. 3 in the *Zone* series (New York: Zone, 1989), p. 186.

26. Cited in Valerie Steele, *Fashion and Eroticism: Ideals of Feminine Beauty from the Victorian Era*

University of Minnesota Press, 1985, p. xiii–xiv) commente le projet de Bataille en termes qui conviennent assez bien à un examen de l'art de Sterbak : « Bataille ne privilégie pas simplement un nouvel objet (excrément, mouches, yeux crevés, soleil pourri, etc.) au détriment de l'ancien (la tête, le roi, l'âme, l'esprit, la vision, le soleil de la raison, etc.). Si [...] l'imagination médiévale, portée vers l'allégorie, établit une concordance fondamentale entre la *hiérarchie* du corps et la *signification* garantie et stable de l'allégorie (dans le corps, l'élément le plus noble est la tête; dans la société, le roi; et dans l'univers, Dieu), force est de conclure qu'une théorie ayant simplement substituée une hiérarchie à une autre (une hiérarchie qui favorise le *noble*, évincée au profit d'une autre qui privilégie le *vil*) ne ferait que lancer une nouvelle métaphysique et un nouveau système allégorique de la signification. L'immondice remplacerait Dieu.

« Mais la démarche de Bataille n'est pas si simple [...]. Bataille reconnaît précisément que la *chute* de ce qui est noble et élevé menace la théorie cohérente de l'allégorie elle-même. L'œuvre de Bataille ne sonne toutefois pas le glas de l'allégorie [...] mais propose plutôt une sorte d'allégorie sans tête. Une forme où le processus de signification et de référence propre à l'allégorie se maintient, mais conduit ultimement à la subversion des références pseudostables qui avaient rendu possible l'allégorie et les hiérarchies. » (Trad.)

22. Sigmund Freud, *L'inquiétante étrangeté et autres essais*, Paris, Gallimard, 1985, p. 236–237.

23. Rosalind Krauss, Jane Livingston et Dawn Ades, *Explosante-fixe. Photographie et surréalisme*, Paris, Centre Georges Pompidou et éditions Hazan, 1985, p. 15.

24. Pour une excellente lecture féministe de cette œuvre et de *Je veux que tu éprouves ce que je ressens... (la robe)*, voir Jessica Bradley, « Jana Sterbak : Objects as Sensations », dans *Jana Sterbak*, cat. de l'exposition organisée par Cindy Richmond, Regina, Mackenzie Art Gallery, 1989, p. 44–47.

25. Caroline Walker Bynum, « The Female Body and Religious Practice in the Later Middle Ages », dans Michel Feher et autres (sous la dir. de), *Fragments for a History of the Human Body : Part One*, nº 3 de la série *Zone*, New

to the Jazz Age (New York / Oxford: Oxford University Press, 1985), p. 20.

27. Robert Musil, in *The Man without Qualities*, expresses the eroticism of clothing beautifully: "Human beings at that time still had many skins . . . dress . . . forming a many-petalled, almost impenetrable chalice loaded with an erotic charge and concealing at its core the slim white animal that made itself fearfully desirable, letting itself be searched for . . . " Robert Musil, *The Man without Qualities*, vol. 1, trans. Eithne Wilkins and Ernst Kaiser (London: Secker and Warburg, 1953), p. 332.

28. For an extensive account of the many implications of this development, see Philippe Ariès and Georges Duby, ed., *Histoire de la vie privée*, vol. 3, *De la Renaissance aux Lumières* (Paris: Éditions du Seuil, 1986), and in particular Philippe Ariès, "Pour une histoire de la vie privée," pp. 7–19.

29. Krauss, "Corpus Delicti," p. 74. I have relied on Krauss's discussion of Caillois's article, "Mimétisme et psychasthénie légendaire," *Minotaure* 7 (1935). Krauss's remarks on Caillois in relation to the operation of doubling in Surrealist photography are also useful to an understanding of Sterbak's use of the double.

York, Zone, 1989, p. 186 (trad.).

26. Cité dans Valérie Steele, *Fashion and Eroticism: Ideals of Feminine Beauty from the Victorian Era to the Jazz Age*, New York et Oxford, Oxford University Press, 1985, p. 20 (trad.).

27. Robert Musil, dans *L'homme sans qualités*, exprime merveilleusement l'érotisme du vêtement : « Les humains d'alors [...] disposaient d'une quantité [de peaux]. De cet énorme vêtement, [...] ils s'étaient fait [...] un calice aux mille plis, difficile d'accès, chargé de potentiel érotique et dissimulant en son centre la mince bête blanche qui, d'être si bien cachée, devenait terriblement désirable. » Robert Musil, *L'homme sans qualités*, tome 1, traduit par Philippe Jaccottet, Paris, Seuil, 1956, p. 335.

28. Pour un compte rendu détaillé des nombreuses conséquences de cette évolution, voir Philippe Ariès et Georges Duby (sous la dir. de), *Histoire de la vie privée*, tome 3, *De la Renaissance aux Lumières*, Paris, Seuil, 1986, et notamment Philippe Ariès, « Pour une histoire de la vie privée », p. 7–19.

29. Rosalind Krauss, « Corpus Delicti », dans Krauss, Livingston et Ades, *Explosante-fixe. Photographie et surréalisme*, p. 74. Je me suis appuyée sur son commentaire de l'article de Caillois, « Mimétisme et psychasthénie légendaire », *Minotaure*, 7, 1935. Les remarques de Krauss sur Caillois en ce qui concerne les opérations de doublement mises en œuvre dans la photographie surréaliste aident également à comprendre l'utilisation que Sterbak fait du double.

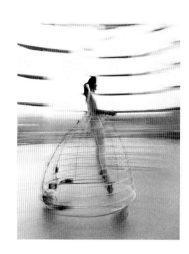

Remote Control II
(cat. no. 15), in motion

Télécommande II
(cat. n⁰ 15),
en mouvement

Milena Kalinovska: What has it meant for you, as an artist, to have grown up in Prague and then to have been transplanted to Canada?

Jana Sterbak: I think Prague is a place where one can imagine more, one can dream more, because of the history, because of the irregularity of the city, the various layers of history, the architecture. It's a city where there's a lot more mystery than in an average North American city. And it's a mystery that has been created over centuries, growing out of the medieval imagination. Whereas in a city like Vancouver ... well, for example, some of my friends in Vancouver, their grandmothers were among the first white people born there. And I remember one of my first visits to the local museum, where they had a kind of stove that my aunt had in her home and was still using!

MK: There are references in your work that are associated with Prague — for instance, the golem.

JS: I think that this whole fantasy of the golem for most Czechs is almost a reality. It's not seen as a mere story. It is so much a part of our everyday life, especially if you've grown up in Prague, that you think of it as fact. The society there is a very rationalistic and atheistic one, but the whole sensual aspect of life there is very irrational and very spiritual. Stories such as that of the golem are taken for granted and believed by everybody. People are so busy talking about the fantasy of *religion* that it leaves things like the golem free to exist in the public imagination. Whereas here in North America, religion is doing relatively well, there is no religious persecution, but the physical or sensual aspect of the city is totally de-spiritualized. And so here you cannot really imagine anything like a golem. Where would it come

Milena Kalinovska: Qu'est-ce que cela a signifié pour vous, en tant qu'artiste, d'avoir grandi à Prague, puis d'avoir été transplantée au Canada?

Jana Sterbak: Je pense que Prague est un endroit où l'on peut imaginer davantage, rêver davantage, à cause de l'histoire, de l'irrégularité de la ville, des nombreuses couches d'histoire, de l'architecture. Il y a à Prague beaucoup plus de mystère que dans les villes nord-américaines, un mystère qui s'est créé avec les siècles et qui a sa source dans l'imagination médiévale. Tandis que dans une ville comme Vancouver... eh bien, par exemple, j'y ai des amis dont la grand-mère était parmi les premiers blancs nés à Vancouver... Et je me rappelle avoir vu, l'une des premières fois où je suis allée au musée local, un poêle du même genre que celui que ma tante utilisait chez elle!

MK: Il y a dans votre œuvre des éléments qui rappellent Prague: le golem, par exemple.

JS: D'après moi, toute la légende du golem est, pour la plupart des Tchécoslovaques, presque une réalité. Elle fait tellement partie de la vie quotidienne, en particulier si l'on est né à Prague, qu'on en vient à penser qu'elle s'est réellement passée. La société pragoise est une société rationnelle, athée, mais en même temps, toute la dimension sensuelle de la vie y est très irrationnelle et imprégnée de spiritualité. Les légendes comme celle du golem font partie de l'histoire: tout le monde y croit. Les gens sont si occupés à s'en prendre aux croyances *religieuses* qu'il y a place dans l'imagination populaire pour des choses comme le golem. Tandis qu'en Amérique du Nord, la religion se porte assez bien, il n'y a pas de persécution religieuse, mais la ville, dans son aspect physique ou sensuel, est tout à fait «déspiritualisée». C'est

Born in Prague in 1948, Milena Kalinovska is an independent curator based in the United States. The following text is excerpted from a conversation recorded in Ottawa 8 November 1990.

from? There is not enough accretion of history and myth and culture to produce such a phenomenon. North America doesn't have a medieval past.

MK: I gather that you read a lot of Czech literature, and I assume that it has an impact on your work.

JS: Yes, definitely. The most obvious influence is Hašek, whom most Czech people know almost by heart. The most important thing to be learned from him is that serious subjects need not be treated in a humourless way.

MK: Which is rather how Czechs see themselves, and also what their literature is known for. In your work you deal with fairly heavy issues, but with a sense of humour or sarcasm.

JS: Humour, or irony, or sarcasm. I think in part Czech history has been responsible for this, because Czechs were very seldom the ruling class and so a certain amount of humour was necessary in order to survive. And irony in order to communicate.

MK: Can your work not also be seen in the context of a particularly Czech tradition of alienation?

JS: I'm not sure if it's particularly Czech. In Prague there are several cultural traditions that intersect with the Slavic one. I feel affinities also with the German as well as the Jewish traditions.

MK: I was thinking of the sense of alienation in the work of Kafka, as in his famous story about a man metamorphosing into a beetle and being rejected by his family.

JS: I think the term "alienation" implies a negative context, which is not totally my experience. From the point of view of alienation, I have been excused from a lot of North American functions that I didn't feel I wanted to participate in, simply because I was from somewhere else, and I

pourquoi, ici, on ne peut vraiment imaginer quelque chose qui ressemble au golem. D'où proviendrait-il? Histoire, mythologie et culture ne suffisent pas encore à produire un tel phénomène. L'Amérique du Nord n'a pas de passé médiéval.

MK: Je suppose que vous avez beaucoup lu les auteurs tchèques et que cette littérature a une influence sur votre travail.

JS: Bien sûr. Et le plus influent, c'est Jaroslav Hašek, que la plupart des Tchécoslovaques connaissent presque par cœur. Ce qu'il nous a appris de plus important, c'est qu'il ne faut pas nécessairement traiter sans humour les sujets sérieux.

MK: Ce qui correspond assez bien à la manière dont les Tchécoslovaques se perçoivent eux-mêmes, et à ce qui a fait connaître leur littérature. Dans votre œuvre, vous n'hésitez pas à traiter de choses assez graves, mais vous le faites avec humour, ou avec sarcasme.

JS: Humour, ironie, sarcasme. Je pense que c'est en partie à cause de l'histoire tchèque, parce que les Tchécoslovaques ont rarement formé une classe dominante, il leur a fallu un certain humour pour survivre, de l'ironie pour pouvoir communiquer.

MK: Est-ce qu'on ne peut pas aussi voir votre œuvre du point de vue d'une tradition d'aliénation proprement tchécoslovaque?

JS: Je ne suis pas certaine s'il s'agit d'un trait proprement tchécoslovaque; à Prague, plusieurs traditions culturelles ont une parenté avec la culture slave. Je me sens également des affinités avec les traditions allemandes et juives.

MK: Je pensais au sentiment d'aliénation que l'on trouve chez Franz Kafka, par exemple dans cette fameuse histoire d'un homme qui se métamorphose en vermine et qui est rejeté par sa famille.

Milena Kalinovska est née à Prague en 1948. Établie aux États-Unis, elle travaille à titre de conservatrice indépendante. L'entretien qui suit est tiré d'une conversation enregistrée à Ottawa, le 8 novembre 1990.

thought they had nothing to do with me. So for me the fact that I came over here was, in a positive sense, a liberation from social conventions, because I only retained the things that I wanted and I didn't pick up the ones I didn't want.

MK: Is there some other way then that Kafka has affected you?

JS: The major thing is the element of fantasy, the total freedom that Kafka allows himself in, say, turning the man into a beetle without feeling at all obliged to explain the logic of this. This is one of the freedoms that I received ...

MK: And yet, paradoxically, Kafka and his characters are never seen as being free.

JS: No, but it's the method by which he proceeds. The characters are certainly not free, because they refer to real situations, but the way he expresses the real situations is very open. I guess because he's a member of a minority living within a minority he feels free to adapt any kind of voice he wants.

MK: Does your fascination with Čapek come into this too? With him, it's not alienation. You must have a different sort of interest in that kind of writer.

JS: Yes, I think that Čapek's major influence on me is his humanism ...

MK: Which, of course, exists in Kafka as well.

JS: Yes, but in Čapek it's perhaps more positive and less tortured. Because he is a member of the majority, and at a time when things are good.

MK: Thinking about Čapek in relation to your work, one book of his that particularly comes to mind is R.U.R., the abbreviations in its title standing for "Rossum's Universal Robots," which, fully translated, means something like "Mr. Brain's Universal Robots."

JS: Je pense que le mot « aliénation » a une connotation négative qui ne correspond pas tout à fait à ce que j'ai vécu. De ce point de vue-là, j'ai été dispensée de bien des fonctions nord-américaines auxquelles je n'avais pas envie de participer, simplement parce que j'étais d'ailleurs, et que je croyais qu'elles n'avaient rien à voir avec moi. De sorte que, pour moi, le fait d'être venue ici a été, concrètement, une libération des conventions sociales : je n'ai conservé que ce que je voulais conserver et j'ai laissé de côté ce dont je ne voulais pas.

MK: Kafka vous a-t-il touchée, influencée d'une autre façon ?

JS: L'élément le plus important, c'est celui de la fantaisie, de la liberté avec laquelle Kafka se permet, par exemple, de transformer un homme en vermine sans se croire du tout obligé d'en expliquer la logique. C'est là une des libertés que j'ai reçues...

MK: Et pourtant, paradoxalement, Kafka et ses personnages ne sont jamais considérés comme libres.

JS: Non, mais c'est le procédé kafkaïen qui est libre. Les personnages ne sont certainement pas libres, parce qu'ils renvoient à des situations réelles, mais la manière dont Kafka exprime ces situations réelles est très ouverte. Je suppose que, étant membre d'une minorité vivant à l'intérieur d'une autre minorité, il s'est senti libre d'adapter toutes les voix qu'il voulait, quelles qu'elles soient.

MK: Votre fascination pour Karel Čapek a-t-elle aussi quelque chose à voir avec ça ? Quoique, chez Čapek, ce ne soit pas d'aliénation qu'il s'agit. Vous devez vous intéresser à lui pour des raisons différentes ?

JS: Oui. Je pense que ce qui m'a le plus influencée chez Čapek, c'est son humanisme...

MK: Que l'on trouve aussi chez Kafka, bien sûr.

JS: Yes, of course. And also the origin of the word *robot* from the Czech word *robota*, which means forced labour. And the whole idea of dehumanisation in the play. Then there's the fact that he's one of the first modern writers who gives a very blatant warning against the technological state.

MK: Does this relate to your work? You deal a lot with technology, but I don't always see it necessarily as a warning.

JS: No. I think my work is more an encapsulation of a situation as it is, neither good nor bad. It's just a statement of fact and can be interpreted as a situation that can go many ways.

MK: There is an interesting piece of dialogue in R.U.R. *in which some people are talking about the robots and one of them says, "Whoever wants to live must rule." Czech literature may be preoccupied with humanism, as in Čapek, but there is also the importance of political questions.*

JS: Yes. And that is a very good point, about the fact that one has to take a stand, a position. In a lot of my work one has to decide whether one is the controlling agent or being controlled, and to decide what are the pros and cons of both situations. And in most of the situations that I have constructed there are very few options — it's either/or. There is no way out.

MK: I wonder if there was any literary antecedent to your Generic Man, *because it makes me think of Yevgeny Zamyatin's* We, *written in 1921, in which you also have the man of the future and everyone has numbers.*

JS: Initially it was the novel *Nineteen Eighty-Four* that I had in mind. And also a poem by Auden, "The Unknown Citizen," in which a typical modern man is reduced to a series of statistics. But actually it began as an error of perception. I was

JS: Oui, mais chez Čapek, c'est peut-être plus positif, moins torturé. Parce qu'il faisait partie d'une majorité, à une époque où les choses allaient bien.

MK: À propos de Čapek et de votre œuvre, un livre me vient plus particulièrement à l'esprit, R.U.R., *acronyme signifiant « les robots universels de Rossum », qui sont en quelque sorte les « robots universels de monsieur Cerveau ».*

JS: Oui, bien sûr. Et le fait que le mot *robot* vient du mot tchèque *robota*, qui signifie « travail forcé ». Et toute l'idée de déshumanisation qu'il y a dans la pièce. Et le fait que Čapek a été l'un des premiers écrivains modernes à lancer un criant avertissement contre l'État technologique.

MK: Quel rapport y a-t-il avec votre œuvre? Vous y parlez beaucoup de technologie, mais pas nécessairement, il me semble, pour nous mettre en garde.

JS: Non. Je pense que mes œuvres sont plutôt des microcosmes de situations que je constate, sans porter de jugement. J'expose des faits qui peuvent être interprétés de plusieurs façons.

MK: On trouve dans R.U.R. *un passage intéressant dans lequel des gens parlent des robots, et quelqu'un dit à peu près ceci: « Quiconque veut vivre doit dominer ». Plusieurs écrivains tchèques sont, comme Čapek, préoccupés d'humanisme, mais ils accordent aussi beaucoup d'importance aux questions politiques.*

JS: Oui, c'est très juste. Il est important de prendre position. Dans plusieurs de mes œuvres, le spectateur doit se demander s'il est celui qui domine, ou celui qui est dominé, et rechercher le pour ou contre de ces deux positions. Dans la plupart des situations que j'ai construites, il y a très peu de possibilités – c'est l'un ou l'autre. Il n'y a pas d'issue.

walking behind a man with a shaved head on Canal Street in New York and I thought I saw a bar code on his neck. As it happened, it was just a tag that was sticking out from his T-shirt. But still I thought, this is great. Originally I planned to do it as a poster for a show that Bruce Ferguson and Sandy Nairne were organizing in Winnipeg called *The Impossible Self* that dealt with the issue of identity and that we were working on at the time.

MK: I would like to turn to another aspect of your work that interests me. I can see certain, not necessarily affinities, but parallels with Surrealism. It struck me because Czech Surrealism, I think, was very strong, especially in photography.

JS: I agree with you. That was definitely the climate I was growing up in. The whole emphasis on fantasy as being the dominant or ordering factor.

MK: When you say climate, you mean in Prague, or at home?

JS: I think that was my parents' intellectual background and therefore their legacy.

MK: So you had these kinds of ...

JS: ... things at home — magazines, books, images ... And then also the architecture, buildings of different periods grafted onto one another.

MK: I read a piece by Vitezslav Nezral in which he says, "Total freedom we have only in the world of the imagination." Do you think that the Czech situation that you grew up in has a lot to do with that?

JS: Yes, because that was the only freedom, the freedom of the imagination, so I think that's why it was so important to a lot of people, certainly during the time I was growing up there.

MK: And then when you came here that interest continued, because that must

MK : Je me demande s'il n'y a pas un précédent littéraire à votre **Homme générique,** *car il me rappelle* **Nous autres,** *d'Eugène Zamiatine, un roman écrit en 1921 dans lequel on trouve aussi l'homme de demain, et où tout le monde porte un numéro.*

JS : À l'origine, c'est plutôt à *1984* que je pensais. Et à un poème de W. H. Auden, « The Unknown Citizen », dans lequel un homme moderne typique est réduit à un ensemble de statistiques. Mais, de fait, *L'homme générique* est le résultat d'une erreur de perception. Je marchais sur la rue Canal, à New York, derrière un homme qui avait la tête rasée, et j'ai cru voir, sur son cou, un code à barres. C'était en réalité une étiquette qui sortait de son t-shirt. Mais j'ai quand même trouvé l'idée fantastique. Au début, je pensais en faire une affiche pour une exposition que Bruce Ferguson et Sandy Nairne organisaient à Winnipeg, une exposition intitulée *The Impossible Self* qui portait sur la question de l'identité.

MK : J'aimerais maintenant aborder un autre aspect de votre œuvre qui m'intéresse particulièrement. J'y vois des affinités, ou plutôt des parallèles avec le surréalisme, qui m'ont frappés parce que le surréalisme tchèque, il me semble, était un mouvement très fort, en photographie notamment.

JS : Je suis d'accord avec vous. C'est, nettement d'ailleurs, le climat dans lequel j'ai grandi : le règne de l'imagination.

MK : Quand vous parlez de climat, vous parlez de Prague, ou de chez vous ?

JS : Du bagage intellectuel de mes parents, je crois, et, par conséquent, de ce qu'ils m'ont légué.

MK : Donc, vous aviez ce genre de...

JS : ... choses à la maison – des revues, des livres, des images... Et puis aussi l'architecture, les immeubles de différentes

have been another dreamlike experience.

JS: Yes, my initial reaction was that everything was very unreal, from the physical aspect of the place we lived, Vancouver, to the everyday reality of things like shopping, and so on. And I wasn't obliged to participate in anything that closely, because I was not fully an adult, I was not on my own. The local school I attended didn't take up much of my attention either.

MK: A number of your works deal with introspection. This is something that you seem to feel is particularly European, that Europeans because of their history are prepared to deal with their past, including their personal past, not suppressing anything, but needing to deal with it in order to overcome it.

JS: This is seen less as an indulgence in Europe. In North America dealing with one's past, especially if it is unpleasant, is regarded as self-indulgent, as something that should be gotten over with quickly. There is an insistence on the positive aspects of life, to the complete negation, almost, of things that are painful or not particularly pleasant or attractive.

MK: I've also noticed that you are constantly dealing with vulnerability and strength. For example, you try to work with so many materials that are difficult or impossible to work with, and yet that is something that you always seem to want to do.

JS: That's because, for one thing, I don't want to get bored. And also very often I need the different materials to express my ideas more accurately. The material becomes part of the idea. Using the exact same materials for everything I do just wouldn't work.

MK: And you have certainly used an enormous variety of materials, from

périodes greffés les uns sur les autres.

MK: J'ai lu quelque part chez Vitezslav Nezral que « la liberté totale, nous ne l'avons que dans l'imaginaire ». Pensez-vous que cela est vrai pour la société tchèque dans laquelle vous avez grandi ?

JS: Oui, parce que la liberté de l'imagination était la seule permise. Et c'est pourquoi je pense qu'elle était si importante pour beaucoup de gens, au moins à l'époque où j'ai grandi en Tchécoslovaquie.

MK: Puis, quand vous êtes arrivée ici, vous avez continué à vous y intéresser, parce que votre vie ici devait être comme une sorte de rêve.

JS: Oui, ma première réaction a été que tout était très irréel, de l'aspect physique de la ville où nous vivions, Vancouver, jusqu'à la réalité quotidienne des choses — faire les courses, et ainsi de suite. Je n'étais pas tenue de participer à quoi que ce soit, parce que je n'étais pas encore une adulte, je n'étais pas encore autonome. L'école que je fréquentais ne retenait pas beaucoup mon attention non plus.

MK: Quelques-unes de vos œuvres portent sur l'introspection. Or, vous semblez croire que c'est un phénomène particulièrement européen, que les Européens, à cause de leur histoire, sont prêts à regarder leur passé, y compris leur passé personnel, sans rien y supprimer, et qu'ils doivent d'ailleurs le regarder pour aller plus loin.

JS: En Europe, on voit moins l'introspection comme de la complaisance, alors qu'en Amérique, analyser son passé, en particulier si c'est une chose désagréable, est considéré comme une faiblesse, quelque chose qu'il faut régler rapidement. On veut insister sur les aspects positifs de la vie, au risque de nier presque complètement ce qui est douloureux ou ce qui n'est pas particulièrement agréable ou attirant.

embroidery on pillows, to the use of electricity, and working with meat.

JS: But in each case the material is in a very close relation to the ideas I want to get across.

MK: You often seem to work with natural elements that have been transformed into something man-made, such as electricity.

JS: I don't work with natural materials very much at all. It's too far from my experience, because I'm an urban person and always have been.

MK: You said somewhere that **Flesh Dress** *was perhaps one of your most moralistic works. What did you mean by that?*

JS: I think that most of my successful works have multiple meanings. One of the meanings of that work, for me, because I was trained as an art historian, is the *vanitas* motif — it's a *memento mori*. Also, when I did that piece I was living in New York, and it was at the time when a lot of money was being made really quickly on the stock market. A lot of people were acting as if they were omnipotent. And at the same time in the arts most of the work that was being shown was photographic work, very dematerialized, aloof, clean, uptight sort of work, so I wanted to do something in reaction to what I saw around me. But I didn't actually mean to be moralizing, or at least I hope not.

MK: I'm fascinated to know how you came to do that piece. Did you draw it first?

JS: No, first I had the idea and I bought a couple of steaks and had them hanging in my studio to see what would happen to them. When my Montreal gallerist René Blouin asked if I wanted to do a show with him I thought of that idea because he had a very nice small room where the

MK: J'ai aussi remarqué que vous traitez constamment de vulnérabilité et de force. Par exemple, vous travaillez avec une foule de matériaux difficiles ou impossibles, et pourtant vous ne semblez pas prête à renoncer.

JS: C'est, d'abord, parce que je ne veux pas m'ennuyer. Et aussi, parce que j'ai très souvent besoin des différents matériaux pour exprimer mes idées avec précision. Le matériau devient partie intégrante de l'idée. Si j'utilisais toujours les mêmes matériaux pour tout, ça ne marcherait pas.

MK: Et vous avez certainement utilisé une énorme variété de matériaux: des oreillers brodés jusqu'à la viande, en passant par l'électricité.

JS: Dans chaque cas, le matériau est en étroite relation avec les idées que je veux communiquer.

MK: Vous travaillez souvent, il me semble, avec des éléments naturels qui ont été transformés par l'homme, l'électricité par exemple.

JS: Je ne travaille vraiment pas beaucoup avec des matériaux naturels; ils me sont trop étrangers. Je suis d'un milieu urbain, je l'ai toujours été.

MK: Vous avez dit quelque part que **Robe de chair** *était peut-être l'une de vos œuvres les plus morales. Qu'est-ce que vous entendez par là exactement?*

JS: Je pense que la plupart de mes œuvres les plus réussies ont de multiples significations. Une des significations de *Robe de chair*, pour moi, parce que j'ai une formation d'historienne de l'art, est celle de la *vanitas* – c'est un *memento mori*. De plus, quand j'ai réalisé cette œuvre-là, je vivais à New York, et c'était l'époque où l'on faisait beaucoup d'argent rapidement à la Bourse. Bien des gens se comportaient comme s'ils étaient tout-puissants. En même temps, dans le domaine des arts, on

piece would be perfect. It was a small, unventilated room where people would be right up against the piece. I asked him if he would be willing to go into that with me, and he said sure and he bought the meat and he helped me sew it.

MK: So many of your works seem to be pushing beyond what is acceptable or possible, or to be on a frontier of danger. One piece that I am really very struck by, that disquiets me, or makes me excited as well as nervous, is Artist as a Combustible, *which I have seen only in a photograph. When I looked again at works by some early-twentieth-century artists in Czechoslovakia it made a lot of sense. For example, Václav Zykmund's* Self-portrait *of 1937 — a photograph of a man with closed eyes, his hair running down his face, and a light bulb sticking out of his mouth — seems to me to be almost as extreme an image as yours. However, yours already speaks of danger.*

JS: The danger being a necessary part of inspiration perhaps. Taking chances.

ne voyait presque toujours que de la photographie, des choses très dématérialisées, distantes, propres, guindées. J'ai voulu faire quelque chose en réaction à ce que je voyais. Mais mon intention n'était toutefois pas moralisatrice au sens édifiant du terme, du moins je l'espère.

MK: Je me demande bien comment vous en êtes venue à faire cette œuvre-là. L'avez-vous d'abord dessinée?

JS: Non. J'ai d'abord eu l'idée, puis j'ai acheté quelques biftecks et je les ai suspendus dans mon atelier pour voir ce qui se produirait. Quand mon galeriste montréalais René Blouin m'a demandé si je voulais monter une exposition avec lui, j'ai pensé à cette idée-là parce qu'il avait dans sa galerie une petite salle très bien qui convenait parfaitement à cette œuvre. C'était une petite pièce sans aération dans laquelle les gens auraient eu le nez sur l'œuvre. Je lui ai demandé s'il était prêt à tenter le coup avec moi, et il n'a pas hésité : il a acheté la viande et m'a aidée à la coudre.

MK: Plusieurs de vos œuvres semblent aller au-delà de ce qui est acceptable ou possible, être à la frontière du danger. Une qui me frappe beaucoup, qui me dérange, qui m'emballe et m'inquiète en même temps, c'est L'artiste-combustible, *que je n'ai vu qu'en photographie. Quand j'ai revu des œuvres de certains artistes tchécoslovaques du début du siècle, j'ai compris. Par exemple, l'*Autoportrait *de Václav Zykmund, de 1937 – une photographie d'un homme qui a les yeux fermés, les cheveux dans la figure, et une ampoule électrique qui lui sort de la bouche – me semble une image presque aussi extrême que la vôtre. Cependant, la vôtre parle déjà de danger.*

JS: Le danger étant peut-être un élément nécessaire de l'inspiration. Prendre des risques.

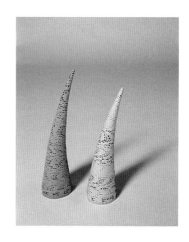

Measuring Tape Cones

(cat. no. 1)

Galons en cône

(cat. n° 1)

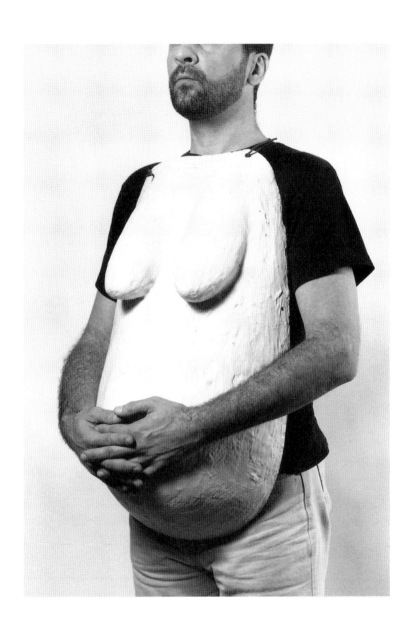

Inhabitation (cat. no. 3)

Habitation (cat. n° 3)

Bronze Ear, detail from
**Golem: Objects as
Sensations** (cat. no. 2)

Oreille de bronze, détail
de **Golem: Les objets
comme sensations**
(cat. n° 2)

Rubber Stomach and
Bronze Stomach, detail
from ***Golem: Objects as
Sensations*** (cat. no. 2)

Estomac de caoutchouc
et ***Estomac de bronze***,
détail de ***Golem: Les
objets comme sensa-
tions*** (cat. n° 2)

Bronze Spleen and ***Lead
Throat***, detail from
***Golem: Objects as
Sensations*** (cat. no. 2)

Rate de bronze et ***Gorge
de plomb***, détail de
***Golem: Les objets
comme sensations***
(cat. n° 2)

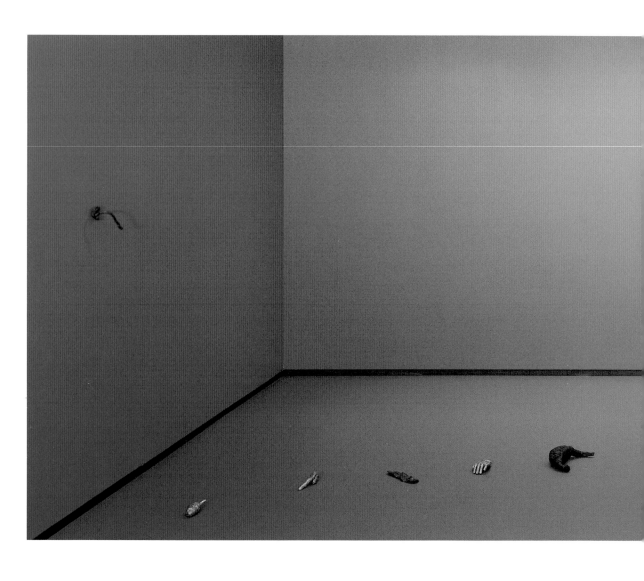

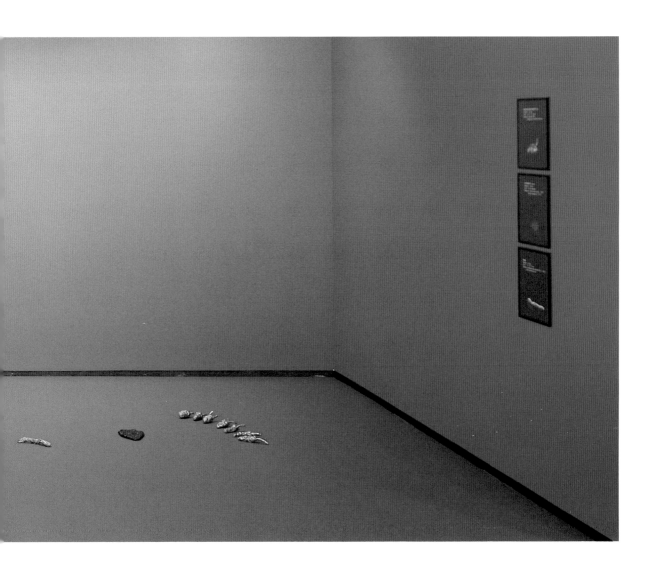

Golem: Objects as Sensations (cat. no. 2)

Golem: Les objets comme sensations (cat. n° 2)

STOMACH (Venom)
Weight = 3.4 kg
Size = 8 cm diameter
Material: frozen mercury (Hg), −38°C
Body temperature +37°C

Stomach (Venom), silver gelatin print, 32.8 × 24.3 cm, detail from *Golem: Objects as Sensations* (cat. no. 2)

Estomac (venin), épreuve à la gélatine argentique, 32,8 × 24,3 cm, détail de *Golem: Les objets comme sensations* (cat. n° 2)

PENIS
Weight = 0.2 kg
Size = 12 × 6 × 5 cm
Material: solidified carbon dioxide (CO_2), −65°C,
 Also known as dry ice

Penis, silver gelatin print, 32.8 × 24.3 cm, detail from **Golem: Objects as Sensations** (cat. no. 2)

Pénis, épreuve à la gélatine argentique, 32,8 × 24,3 cm, détail de **Golem: Les objets comme sensations** (cat. nº 2)

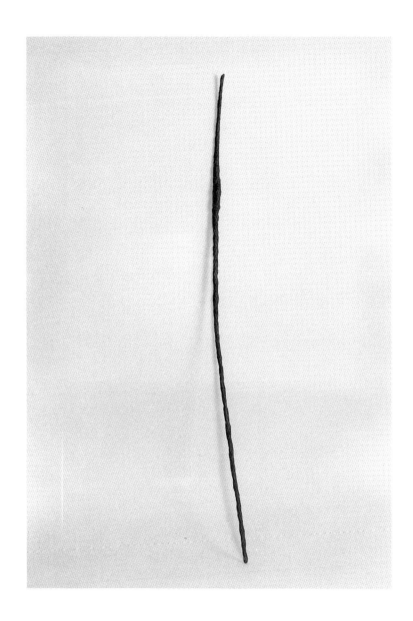

Spare Spine (cat. no. 4)

Colonne vertébrale de rechange (cat. nº 4)

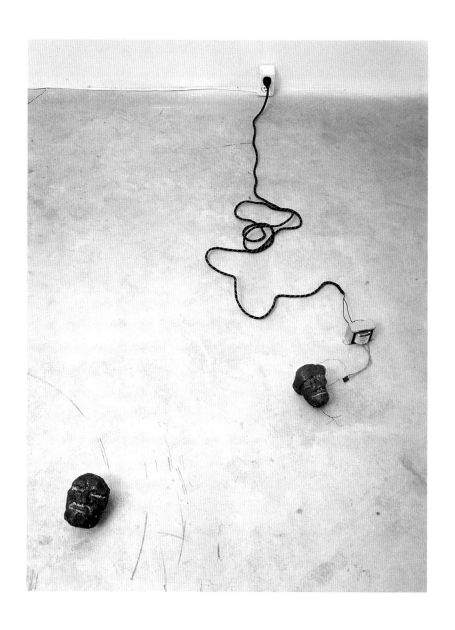

I Can Hear You Think
(Dedicated to Stephen
Hawking) (cat. no. 6)

Je t'écoute penser
(dédié à Stephen
Hawking) [cat. nº 6]

I want you to feel the way I do: There's barbed wire wrapped all around my head and my skin grates on my flesh from the inside. How can you be so comfortable only 5" to the left of me? I don't want to hear myself think, feel myself move. It's not that I want to be numb, I want to slip under your skin: I will listen for the sound you hear, feed on your thought, wear your clothes.

Now I have your attitude and you're not comfortable anymore. Making them yours you relieved me of my opinions, habits, impulses. I should be grateful but instead ... you're beginning to irritate me: I am not going to live with myself inside your body, and I would rather practice being new on someone else.

Je veux que tu éprouves ce que je ressens : Ma tête est enveloppée de fil barbelé et ma peau frotte contre ma chair de l'intérieur. Comment peux-tu être aussi à l'aise quand tu n'es qu'à 5 pouces à ma gauche ? Je ne veux pas m'entendre penser, me sentir bouger. Je ne veux pas être engourdie, je veux me glisser sous ta peau : J'écouterai ce que tu entendras, je me nourrirai de ta pensée, je porterai tes vêtements.

J'ai maintenant ton attitude et tu as perdu ton assurance. En les faisant tiennes, tu m'as libérée de mes opinions, de mes habitudes, de mes impulsions. Je devrais être reconnaissante et pourtant... tu commences à m'irriter : Je ne veux pas vivre avec moi-même dans ton corps, et je préférerais m'exercer à être différente avec quelqu'un d'autre.

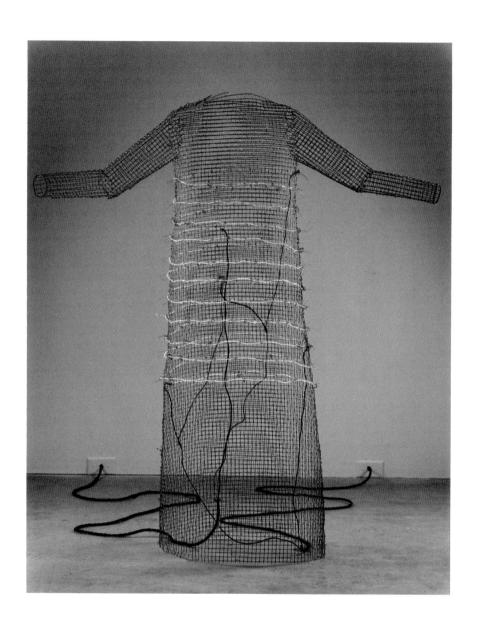

*I Want You to Feel the
Way I Do ... (The Dress)*
(cat. no. 5)

*Je veux que tu éprouves
ce que je ressens... (la
robe)* [cat. nº 5]

And on the morning of the 21st of June, 1621, while drums rolled incessantly to drown any sound of protest, twenty-seven of the foremost citizens of Prague were executed in the marketplace. Three were hanged, the rest beheaded. Before the head of Dr. Jessenius, the Rector of the University, was struck off, his tongue was cut out of his mouth.

Their property, as well as that of the many who had fled, was declared forfeit, and more than six hundred estates thus fell to the Crown. The old Bohemian nobility, with all that it represented of culture and national institutions, was wiped out as from a slate.... The expulsion of all Protestants was finally decreed in 1626, and it is said that 30,000 families emigrated. They were replaced for the most part by Catholics brought in from Germany....

J. WATSON: *WALLENSTEIN*

Et en ce matin du 21 juin 1621, pendant que le roulement ininterrompu des tambours noyait toute protestation, vingt-sept des citoyens les plus éminents de Prague étaient exécutés sur la place du marché. Trois étaient pendus, les autres décapités. Avant qu'on ne coupe la tête du professeur Jessenius, le recteur de l'université, on lui extirpa la langue de la bouche.

Leurs biens, comme ceux de leurs nombreux concitoyens qui avaient fui, furent confisqués et plus de six cents domaines devinrent ainsi propriété de la Couronne. La vieille noblesse de Bohême, avec tout son bagage de culture et d'institutions nationales, fut balayée comme poussière d'un seuil. {...} L'expulsion des protestants fut finalement décrétée en 1626, et on estime à 30 000 le nombre de familles qui émigrèrent. Elles furent remplacées pour la plupart par des catholiques venus d'Allemagne.

J. WATSON, *WALLENSTEIN*

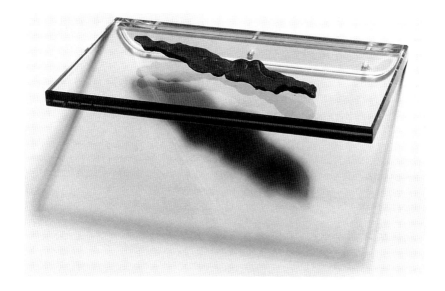

Tongue (cat. no. 17)

Langue (cat. nᵒ 17)

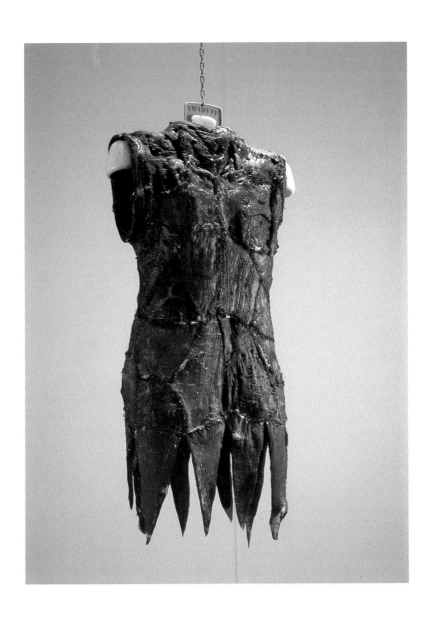

***Vanitas: Flesh Dress for
an Albino Anorectic***
(cat. no. 8)

***Vanitas: Robe de chair
pour albinos anorexique***
(cat. n° 8)

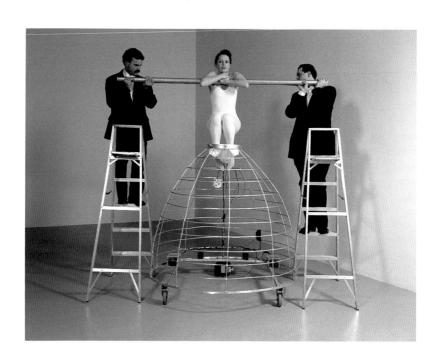

Remote Control II

(cat. no. 15)

Télécommande II

(cat. n° 15)

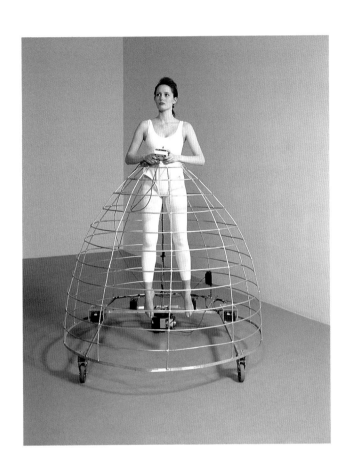

Remote Control II

(cat. no. 15)

Télécommande II

(cat. nº 15)

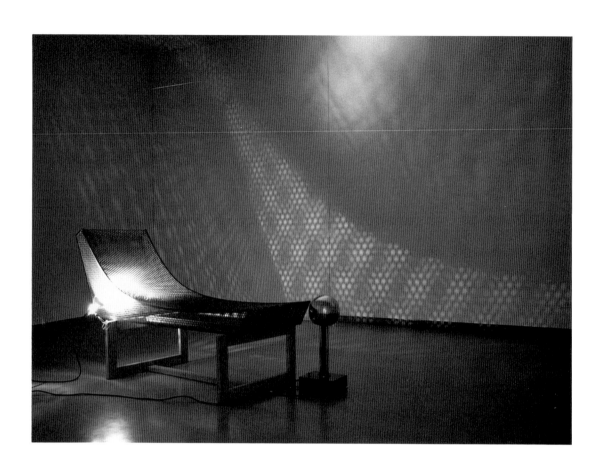

Seduction Couch

(cat. no. 7)

Divan de séduction

(cat. n° 7)

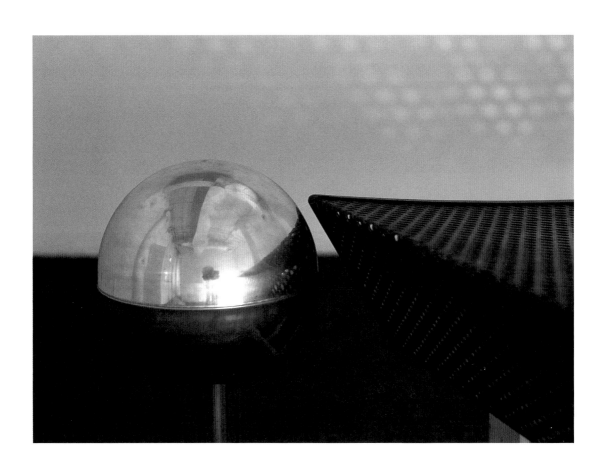

Seduction Couch
(cat. no. 7), detail of
electrostatic charge

Divan de séduction
(cat. n° 7), détail de la
charge électrostatique

Attitudes (cat. no. 9)

Attitudes (cat. nº 9)

Greed, embroidery on cotton pillowcase, 60 × 73 cm, detail from **Attitudes** (cat. no. 9)

Avarice, broderie sur taie d'oreiller de coton, 60 × 73 cm, détail de **Attitudes** (cat. n° 9)

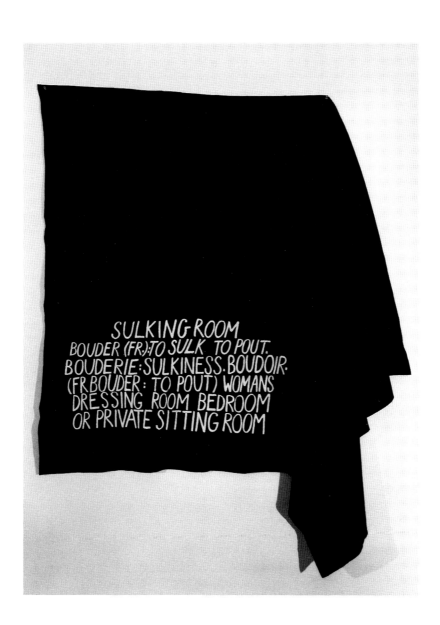

SULKING ROOM
BOUDER (FR.): TO SULK TO POUT.
BOUDERIE: SULKINESS. BOUDOIR.
(FR BOUDER : TO POUT) WOMANS
DRESSING ROOM BEDROOM
OR PRIVATE SITTING ROOM

Sulking Room

(cat. no. II)

Boudoir (cat. nº II)

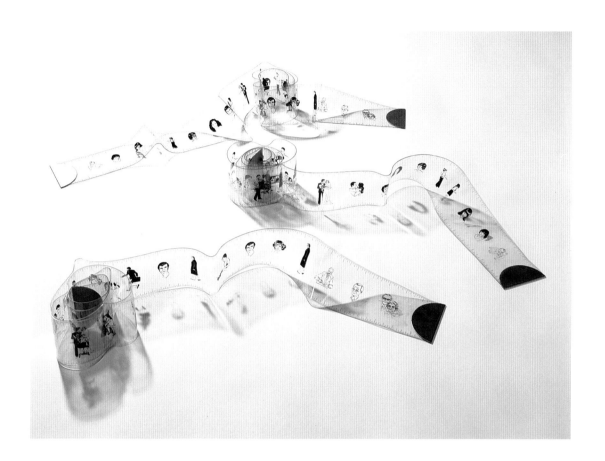

Standard Lives

(cat. no. 12)

Vies sur mesure

(cat. nᵒ 12)

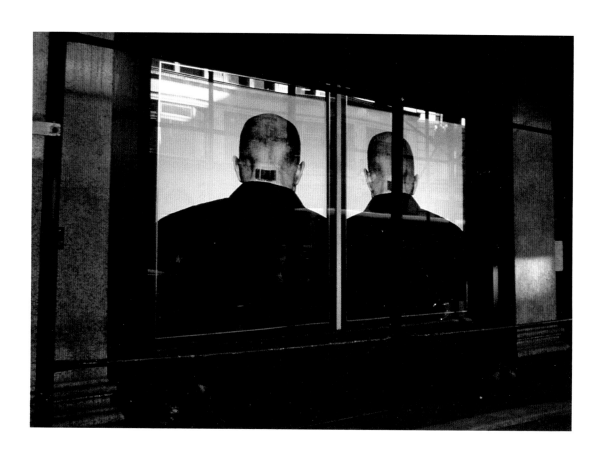

Generic Man, 1987,
Duratrans colour
transparencies and
light boxes, 213.4 ×
152.4 cm each, as seen
at The New Museum
of Contemporary Art,
1990

L'homme générique,
1987, diachromies
Duratrans et caissons
lumineux , 213,4 ×
152,4 cm chacun, tel
qu'exposé au New
Museum of Contem-
porary Art, 1990

Inside (cat. no. 16)

À l'intérieur (cat. nᵒ 16)

Vanitas: Flesh Dress for
an Albino Anorectic
(cat. no. 8)

Vanitas: Robe de chair
pour albinos anorexique
(cat. nº 8)

1. *Measuring Tape Cones* 1979
Dressmaker's tape, dimensions variable.
Three sets of two. Collection of the artist

2. *Golem: Objects as Sensations* 1979–82
Eight lead hearts, bronze spleen painted red,
lead throat, bronze stomach, rubber stomach,
lead hand, bronze tongue, lead penis, bronze
ear, and three framed silver gelatin prints.
Installation dimensions variable. National
Gallery of Canada, Ottawa

3. *Inhabitation* 1983
Polyester resin and framed silver gelatin
print, 65 × 37 × 26 cm. Collection of the artist

4. *Spare Spine* 1983
Bronze, 152.4 × 2.5 × 2.5 cm. Collection of the
artist

5. *I Want You to Feel the Way I Do . . . (The Dress)*
1984–85
Live, uninsulated nickel-chrome wire mounted
on wire mesh, electrical cord and power, with
slide-projected text. Dress: 144.8 × 121.9 ×
45.7 cm; installation dimensions variable.
National Gallery of Canada, Ottawa

6. *I Can Hear You Think (Dedicated to Stephen Hawking)* 1984–85
Cast iron, copper wire, transformer, magnetic
field, and electrical cord. Head with electri-
cal coil: 13 × 8.8 × 11 cm; other head: 15.3 ×
9.5 × 12.7 cm; cord: 312 cm long. National
Gallery of Canada, Ottawa

7. *Seduction Couch* 1986–87
Perforated steel, Van de Graaff generator,
and electrostatic charge. Couch: 124 × 74 ×
232 cm. Ydessa Hendeles Art Foundation,
Toronto

8. *Vanitas: Flesh Dress for an Albino Anorectic* 1987
Flank steak. Dimensions vary daily. Collec-
tion of the artist

9. *Attitudes* 1987
Seven pillows with embroidered cotton
pillowcases, cotton sheets, double and single
beds. Pillows in assorted sizes. Mackenzie
Art Gallery, University of Regina Collection,
Regina

10. *Drawing Room* 1988
Black embroidery on white cotton, 108.1 ×
175 cm. Collection of the artist

1. *Galons en cône* 1979
Galon de couturière, dimensions variables.
Trois groupes de deux. Collection de l'artiste

2. *Golem : Les objets comme sensations* 1979–1982
Huit cœurs de plomb, rate de bronze peint
rouge, gorge de plomb, estomac de bronze,
estomac de caoutchouc, main de plomb,
langue de bronze, pénis de plomb, oreille de
bronze et trois épreuves à la gélatine argen-
tique encadrées. Dimensions de l'installation
variables. Musée des beaux-arts du Canada,
Ottawa

3. *Habitation* 1983
Résine de polyester et épreuve à la gélatine
argentique encadrée, 65 × 37 × 26 cm. Collec-
tion de l'artiste

4. *Colonne vertébrale de rechange* 1983
Bronze, 152,4 × 2,5 × 2,5 cm. Collection de
l'artiste

5. *Je veux que tu éprouves ce que je ressens... (la robe)* 1984–1985
Fil de nichrome sous tension et non isolé
monté sur toile métallique, câble électrique
et électricité, avec projection de texte. Dimen-
sions de la robe : 144,8 × 121,9 × 45,7 cm;
dimensions de l'installation variables. Musée
des beaux-arts du Canada, Ottawa

6. *Je t'écoute penser (dédié à Stephen Hawking)*
1984–1985
Fonte, fil de cuivre, transformateur, champ
magnétique et câble électrique. Dimensions
de la tête avec bobine électrique : 13 × 8,8 ×
11 cm; autre tête : 15,3 × 9,5 × 12,7 cm; câble
électrique : 312 cm de longueur. Musée des
beaux-arts du Canada, Ottawa

7. *Divan de séduction* 1986–1987
Acier perforé, accélérateur de Van de Graaff
et charge électrostatique. Dimensions du
divan : 124 × 74 × 232 cm. Ydessa Hendeles
Art Foundation, Toronto

8. *Vanitas : Robe de chair pour albinos anorexique*
1987
Bifteck de flanchet. Les dimensions varient
quotidiennement. Collection de l'artiste

9. *Attitudes* 1987
Sept oreillers recouverts de taies de coton
brodées, draps de coton, lit double et lits
simples. Les dimensions des oreillers varient.
Mackenzie Art Gallery, Collection de l'uni-
versité de Regina, Regina

11. *Sulking Room* 1988
White embroidery on black felt, 137.2 × 182.9 cm. Ydessa Hendeles Art Foundation, Toronto

12. *Standard Lives* 1988
Laser print on vinyl and metal. Eight tapes, each 8 × 152 cm. Collection of the artist

13. *Generic Man* 1987
Duratrans colour transparency, 213.4 × 152.4 cm. Collection of the artist

14. *Remote Control I* 1989
Aluminum, with motorized wheels and batteries, 142 × 185 × 202 cm. Collection of the artist

15. *Remote Control II* 1989
Aluminum, with motorized wheels and batteries, 150 cm (height) × 495 cm (circumference). Collection of the artist

16. *Inside* 1990
Glass and mirror, 69.2 × 210 × 64.1 cm. Oliver-Hoffmann Collection, Chicago

17. *Tongue* 1990
Bronze, 2 × 4.5 × 23.4 cm. Collection of Dr. Pei-Yuan Han, Montreal

18. *Untitled* (electric dress) 1984–85
Black felt pen on wove paper (sheet from sketchbook), 27.9 × 21.5 cm. Collection of the artist

19. *Untitled* (wiring diagram of electric dress) 1984–85
Black felt pen and red crayon on wove paper, 27.8 × 21.5 cm. Collection of the artist

20. *Untitled* (electric needle) 1984–85
Black felt pen on wove paper, 27.9 × 21.6 cm. Collection of the artist

21. *Chain-mail Nightie / Medea* 1984–85
Red and black felt pen on wove paper, 27.9 × 21.6 cm. Collection of the artist

22. *Untitled* (wire-mesh dress-form) 1984–85
Black felt pen on wove paper (sheet from sketchbook), 27.9 × 21.5 cm. Collection of the artist

23. *Untitled* (dress-form outline) 1984–85
Black felt pen on wove paper (sheet from sketchbook), 27.8 × 21.5 cm. Collection of the artist

10. *Appartement privé* 1988
Broderie noire sur coton blanc, 108,1 × 175 cm. Collection de l'artiste

11. *Boudoir* 1988
Broderie blanche sur feutre noir, 137,2 × 182,9 cm. Ydessa Hendeles Art Foundation, Toronto

12. *Vies sur mesure* 1988
Épreuve au laser sur vinyle et métal. Huit rubans de 8 × 152 cm chacun. Collection de l'artiste

13. *L'homme générique* 1987
Diachromie Duratrans, 213,4 × 152,4 cm. Collection de l'artiste

14. *Télécommande I* 1989
Aluminium, roues motorisées et piles, 142 × 185 × 202 cm. Collection de l'artiste

15. *Télécommande II* 1989
Aluminium, roues motorisées et piles, 150 cm (hauteur) × 495 cm (circonférence). Collection de l'artiste

16. *À l'intérieur* 1990
Verre et miroir, 69,2 × 210 × 64,1 cm. Collection Oliver-Hoffmann, Chicago

17. *Langue* 1990
Bronze, 2 × 4,5 × 23,4 cm. Collection de Dr Pei-Yuan Han, Montréal

18. *Sans titre* (robe électrique) 1984–1985
Crayon feutre noir sur papier vélin (feuille de carnet de croquis), 27,9 × 21,5 cm. Collection de l'artiste

19. *Sans titre* (schéma de montage pour la robe électrique) 1984–1985
Crayon feutre noir et crayon rouge sur papier vélin, 27,8 × 21,5 cm. Collection de l'artiste

20. *Sans titre* (aiguille électrique) 1984–1985
Crayon feutre noir sur papier vélin, 27,9 × 21,6 cm. Collection de l'artiste

21. *Chemise de nuit en cotte de maille / Médée* 1984–1985
Crayon feutre rouge et noir sur papier vélin, 27,9 × 21,6 cm. Collection de l'artiste

22. *Sans titre* (armature pour robe en toile métallique) 1984–1985
Crayon feutre noir sur papier vélin (feuille de carnet de croquis), 27,9 × 21,5 cm. Collection de l'artiste

24. **Why Can't I Be Giacometti?** 1984–85
Black felt pen on wove paper, 27.9 × 21.6 cm.
Collection of the artist

25. **Schema: The Mesh Arm** 1984–85
Black felt pen on card, 17.8 × 12.7 cm. Collection of the artist

23. **Sans titre** (ébauche d'une armature pour robe)
1984–1985
Crayon feutre noir sur papier vélin (feuille de carnet de croquis), 27,8 × 21,5 cm. Collection de l'artiste

24. **Pourquoi ne puis-je être Giacometti ?** 1984–1985
Crayon feutre noir sur papier vélin, 27,9 × 21,6 cm. Collection de l'artiste

25. **Schéma pour bras en treillis** 1984–1985
Crayon feutre noir sur carton, 17,8 × 12,7 cm.
Collection de l'artiste

Jana Sterbak

Jana Sterbak

Born in Prague, Czechoslovakia, in 1955, Jana Sterbak came to Canada in 1968. She studied at the Vancouver School of Art (1973–74), the University of British Columbia, Vancouver (1974–75), Concordia University, Montreal (B.F.A., 1977) and the University of Toronto (1980–82). She has lived and worked in Toronto and New York, and is presently living and working in Montreal. She is represented by the Galerie René Blouin, Montreal, the Donald Young Gallery, Chicago, and the Galerie Crousel-Robelin (BAMA), Paris.

Among her recent exhibitions were solo shows at The New Museum of Contemporary Art, New York (1990), the Mackenzie Art Gallery, Regina (1989), and The Power Plant, Toronto (1988). Her work has also been featured in group exhibitions in the United States, Europe, and Canada, including most recently *The Embodied Viewer*, Glenbow Museum, Calgary (1991); *TSWA Four Cities Project*, Newcastle, England (1990); *Figuring the Body*, Boston Museum of Fine Arts (1990); *Aperto '90*, Venice Biennale (1990); *Dark Rooms*, Artists Space, New York (1989); and the *Canadian Biennial of Contemporary Art*, National Gallery of Canada, Ottawa (1989). Her exhibitions before 1989 are listed in the catalogue of the latter exhibition.

Née à Prague, en Tchécoslovaquie, en 1955, Jana Sterbak arrive au Canada en 1968. Elle étudie à la Vancouver School of Art (1973–1974), à l'université de la Colombie-Britannique, à Vancouver (1974–1975), à l'université Concordia, à Montréal (Baccalauréat en beaux-arts, 1977) et à l'université de Toronto (1980–1982). Après avoir vécu et travaillé à Toronto et à New York, elle s'installe à Montréal. Elle est représentée par la Galerie René Blouin, Montréal, la Donald Young Gallery, Chicago, et la Galerie Crousel-Robelin (BAMA), Paris.

Récemment, le New Museum of Contemporary Art, New York (1990), la Mackenzie Art Gallery, Regina (1989), ainsi que la Power Plant, Toronto (1988), entre autres, lui consacraient des expositions individuelles. Ses œuvres figuraient également dans des expositions collectives aux États-Unis, en Europe et au Canada, notamment *The Embodied Viewer*, Glenbow Museum, Calgary (1991); *TSWA Four Cities Project*, Newcastle, Angleterre (1990); *Figuring the Body*, Boston Museum of Fine Arts (1990); *Aperto '90*, Biennale de Venise (1990); *Dark Rooms*, Artists Space, New York (1989); et la *Biennale canadienne d'art contemporain*, Musée des beaux-arts du Canada, Ottawa (1989). Le catalogue publié à l'occasion de cette *Biennale* fait état des expositions de Sterbak antérieures à 1989.

Selected Bibliography

EXHIBITION CATALOGUES

1990

XLIV Esposizione Internazionale d'Arte: La Biennale di Venezia. Dimensione Futuro: L'Artista e lo spazio. General Catalogue. Venice: Edizione Biennale.

Crowston, Catherine. *Diagnosis*. Toronto: Art Gallery of York University.

Ferguson, Bruce. *Jana Sterbak*. New York: The New Museum of Contemporary Art.

New Works for Different Places (TSWA Four Cities Project). Bristol: TSWA.

1989

Nemiroff, Diana. *Canadian Biennial of Contemporary Art*. Ottawa: National Gallery of Canada.

Richmond, Cindy, and Jessica Bradley. *Jana Sterbak*. Regina: Mackenzie Art Gallery.

Smith, Valerie. *Dark Rooms*. New York: Artists Space.

1988

Baert, Renée. *Enchantment / Disturbance*. Toronto: The Power Plant.

Ferguson, Bruce, and Sandy Nairne. *The Impossible Self*. Winnipeg: Winnipeg Art Gallery.

Holubisky, Ihor. *Jana Sterbak*. Toronto: The Power Plant.

Madill, Shirley. *Identity / Identities*. Winnipeg: Winnipeg Art Gallery.

1986

Bradley, Jessica, and Diana Nemiroff. *Songs of Experience*. Ottawa: National Gallery of Canada.

Evans-Clark, Philip. *Jana Sterbak / Krzysztof Wodiczko*. New York: 49th Parallel, Centre for Contemporary Canadian Art.

1985

Ratcliff, Carter. *Ida Applebroog / Jana Sterbak*. Toronto: Glendon Gallery, Glendon College.

1984

Randolph, Jeanne. *Influencing Machines*. Toronto: YYZ.

1982

Gascon, France. *Menues manœuvres*. Montreal: Musée d'art contemporain de Montréal.

Bibliographie sommaire

CATALOGUES D'EXPOSITION

1990

XLIV Esposizione Internazionale d'Arte. La Biennale di Venezia. Dimensione futuro: L'Artista e lo spazio, catalogue de l'exposition, Venise, Edizione Biennale.

Crowston, Catherine, *Diagnosis*, Toronto, Art Gallery of York University.

Ferguson, Bruce, *Jana Sterbak*, New York, The New Museum of Contemporary Art.

New Works for Different Places, TSWA Four Cities Project, Bristol, TSWA.

1989

Nemiroff, Diana, *Biennale canadienne d'art contemporain*, Ottawa, Musée des beaux-arts du Canada.

Richmond, Cindy et Jessica Bradley, *Jana Sterbak*, Regina, Mackenzie Art Gallery.

Smith, Valerie, *Dark Rooms*, New York, Artists Space.

1988

Baert, Renée, *Enchantment / Disturbance*, Toronto, The Power Plant.

Ferguson, Bruce et Sandy Nairne, *The Impossible Self*, Winnipeg, Winnipeg Art Gallery.

Holubisky, Ihor, *Jana Sterbak*, Toronto, The Power Plant.

Madill, Shirley, *Identity / Identities*, Winnipeg, Winnipeg Art Gallery.

1986

Bradley, Jessica et Diana Nemiroff, *Chants d'expérience*, Ottawa, Musée des beaux-arts du Canada.

Evans-Clark, Philip, *Jana Sterbak / Krzysztof Wodiczko*, New York, 49ᵉ Parallèle, Centre d'art contemporain canadien.

1985

Ratcliff, Carter, *Ida Applebroog / Jana Sterbak*, Toronto, Glendon Gallery, Glendon College.

1984

Randolph, Jeanne, *Influencing Machines*, Toronto, YYZ.

PUBLISHED PROJECTS

1990

"Generic Man." *Transition: Discourse on Architecture* 31, Summer 1990, p. 3.

"Pasiphaë" in "Media / Culture / Art." *C Magazine* 25, Spring 1990, exhibition insert organized by the Mackenzie Art Gallery, Regina.

1989

"Attitudes." *Public* 2, pp. 52–59.

1987

"Advertisements by Artists," in *Parallelogramme* XII:4, April–May 1987, p. 2; *Vanguard* XVI:3, Summer 1987, p. 55; *C Magazine* 15, Fall 1987, p. 11; *Parachute* 48, September–November 1987, p. 71; *Canadian Art* IV:2, Summer 1987, p. 83; *Parkett* 13, 1987, n.p.

"Artist as Combustible." *File Megazine* 27, 1987, p. 108.

1986

"Two 3-d Multisensory Projects / Accompanying Texts and Drawings." *Rubicon* 7, Summer 1986, pp. 109–124.

1983

"Golem: Objects as Sensations." *Impressions* 30, Winter–Spring 1983, pp. 44–45.

1982

"Malevolent Heart (Gift)." *Parachute* 28, September–November 1982, p. 29.

ARTICLES

Andreae, Janice. "Jana Sterbak." *Parachute* 49, December 1987–February 1988, pp. 39–40, illus.

Balfour, Barbara McGill, and Randy Hemminghaus. "Jana Sterbak." *Vanguard* XVI:4, September–October 1987, pp. 38–39, illus.

Gopnik, Adam. "Seduction." *The New Yorker*, 12 March 1990, pp. 28–29.

Greenberg, Reesa. "Jana Sterbak." *C Magazine* 16, Winter 1987–88, pp. 50–53, illus.

Hixson, Kathryn. "Chicago in Review." *Arts Magazine* LXIV:9, May 1990, p. 120, illus.

1982

Gascon, France, *Menues manœuvres*, Montréal, Musée d'art contemporain de Montréal.

PROJETS PUBLIÉS

1990

« Generic Man », *Transition: Discourse on Architecture*, 31, été 1990, p. 3.

« Pasiphaë », dans « Media / Culture / Art », *C Magazine*, 25, printemps 1990, exposition produite pour ce numéro et organisée par la Mackenzie Art Gallery, Regina.

1989

« Attitudes », *Public*, 2, p. 52–59.

1987

« Annonces d'artistes », dans *Parallelogramme*, XII:4, avril–mai 1987, p. 2; *Vanguard*, XVI:3, été 1987, p. 55; *C Magazine*, 15, automne 1987, p. 11; *Parachute*, 48, septembre–novembre 1987, p. 71; *Canadian Art*, IV:2, été 1987, p. 83; *Parkett*, 13, 1987, s.p.

« Artist as Combustible », *File Magazine*, 27, 1987, p. 108.

1986

« Two 3-d Multisensory Projects / Accompanying Texts and Drawings », *Rubicon*, 7, été 1986, p. 109–124.

1983

« Golem: Objects as Sensations », *Impressions*, 30, hiver–printemps 1983, p. 44–45.

1982

« Malevolent Heart (Gift) », *Parachute*, 28, septembre–novembre 1982, p. 29.

ARTICLES

Andreae, Janice, « Jana Sterbak », *Parachute*, 49, décembre 1987–février 1988, p. 39–40, repr.

Balfour, Barbara McGill et Randy Hemminghaus, « Jana Sterbak », *Vanguard*, XVI:4, septembre–octobre 1987, p. 38–39, repr.

Gopnik, Adam, « Seduction », *The New Yorker*, 12 mars 1990, p. 28–29.

Jackson, Marni. "The Body Electric." *Canadian Art* VI:1, Spring 1989, pp. 64–71, illus.

Jennings, Sarah. "Canadian Biennial of Contemporary Art." *ARTnews* LXXXIX:1, January 1990, p. 186.

McFadden, David. "Jana Sterbak." *Vanguard* XV:1, February–March 1986, pp. 45–46, illus.

"Meat Couture." *Harper's* CCLXXXI:1683, August 1990, p. 30.

Miller, Earl. "First Biennial of Contemporary Canadian Art, National Gallery, Ottawa." *C Magazine* 24, Winter 1990, pp. 58–59, illus.

Miller, Earl. "In Review: Jana Sterbak." *Artpost* V:2, Winter 1987–88, pp. 13–14, illus.

Oille, Jennifer. "Inhabiting Persona, Subsuming Personality." *C Magazine* 8, Winter 1985, pp. 51–52, illus.

Oille, Jennifer. "Yana Sterbak, *Golem: Objects as Sensations*." *Parachute* 29, December 1982–February 1983, pp. 35–36, illus.

Payant, René. "L'ampleur des petits riens." *Spirale* 28, October 1982, pp. 10–12, illus.

Phillips, Patricia C. "Dark Rooms." *Artforum* XXVIII:1, September 1989, p. 143.

Randolph, Jeanne. "Yana Sterbak, Mercer Union." *Vanguard* XI:9/10, December 1982–January 1983, pp. 20–21, illus.

Rhodes, Richard. "Yana Sterbak, YYZ." *Vanguard* IX:8, October 1980, pp. 26–27, illus.

Scott, Kitty, and Johanne Sloan. "Jana Sterbak." *Parachute* 55, July–September 1989, pp. 46–47, illus.

Town, Elke. "Influencing Machines." *Parachute* 36, September–November 1984, pp. 58–60, illus.

Yood, James. "Jana Sterbak." *Artforum* XXVIII:9, May 1990, p. 195, illus.

Greenberg, Reesa, « Jana Sterbak », *C Magazine*, 16, hiver 1987–1988, p. 50–53, repr.

Hixson, Kathryn, « Chicago in Review », *Arts Magazine*, LXIV:9, mai 1990, p. 120, repr.

Jackson, Marni, « The Body Electric », *Canadian Art*, VI:1, printemps 1989, p. 64–71, repr.

Jennings, Sarah, « Canadian Biennial of Contemporary Art », *ARTnews*, LXXXIX:1, janvier 1990, p. 186.

McFadden, David, « Jana Sterbak », *Vanguard*, XV:1, février–mars 1986, p. 45–46, repr.

« Meat Couture », *Harper's*, CCLXXXI:1683, août 1990, p. 30, repr.

Miller, Earl, « First Biennial of Contemporary Canadian Art, National Gallery, Ottawa », *C Magazine*, 24, hiver 1990, p. 58–59, repr.

Miller, Earl, « In Review : Jana Sterbak », *Artpost*, V:2, hiver 1987–1988, p. 13–14, repr.

Oille, Jennifer, « Inhabiting Persona : Subsuming Personality », *C Magazine*, 8, hiver 1985, p. 51–52, repr.

Oille, Jennifer, « Yana Sterbak, *Golem: Objects as Sensations* », *Parachute*, 29, décembre 1982–février 1983, p. 35–36, repr.

Payant, René, « L'ampleur des petits riens », *Spirale*, 28, octobre 1982, p. 10–12, repr.

Phillips, Patricia C., « Dark Rooms », *Artforum*, XXVIII:1, septembre 1989, p. 143.

Randolph, Jeanne, « Yana Sterbak, Mercer Union », *Vanguard*, XI:9–10, décembre 1982–janvier 1983, p. 20–21, repr.

Rhodes, Richard, « Yana Sterbak, YYZ », *Vanguard*, IX:8, octobre 1980, p. 26–27, repr.

Scott, Kitty et Johanne Sloan, « Jana Sterbak », *Parachute*, 55, juillet–septembre 1989, p. 46–47, repr.

Town, Elke, « Influencing Machines », *Parachute*, 36, septembre–novembre 1984, p. 58–60, repr.

Yood, James, « Jana Sterbak », *Artforum*, XXVIII:9, mai 1990, p. 195, repr.